U0019036

讀懂書法的 60 堂美學課

【暢銷新版】

書法

漢字最美的歷史

黎孟德——著

推薦文

張輝誠（中山女高老師）

簡明易懂的書法史著作並不易得。書法史至少得關注到：字體流變（光是篆隸草行楷就夠尋常人頭大了，更不用說甲骨古籀鳥蟲）、時代流變之美學觀念變化、個體書家之獨特生命情調與創作樣貌，以及作者本身對書法史材、史識的判斷與掌握。——當然，書法史的學術研究論文早就多如過江之鯽，書法史的專著亦所見多有，但絕大部分都建立在「專業」本身，不是作者本身是學術研究專業（學者），就是技術專業（書法家），寫來必須深淺兼顧、理論與實務並重，但即使如此，一般書法史專著對尋常讀者還是太難太難。

黎孟德教授這本書，最大的好處就是，在每一章節起頭處都用最淺易平淺的話說故事，娓娓道來，由淺易直說到深處，緊扣著各體文字特色、各書家特徵，點到為止，見好就收，絕不毫無限制蔓延、擴展而出。

每章每節之間環環相扣，順時編列，呈現出書法史之演變樣貌，同時順勢提到代表作家之作品與特色。——說故事，尋常讀者容易接受；書法知識由淺入深，更容易得到收穫。

黎孟德教授在一場演講提到：「在古代，書法不只是書寫工具而已，更是『學養』的具體表現。」壯哉此言！書法，原本就是中華文化的一個起點，也可以說是連接點，由書法而聯結至文學、繪畫、篆刻、信札、建築、裝飾、文字學等等，五花八門，琳瑯滿目。蘇軾說：「退筆如山未足珍，讀書萬卷始通神」，書法，可由技而入道，和人生、文化、學養關係太深太深了。而這本書，正好也提供了一個認識書法，或者說是認識文化、學養的一個好起點。

目錄

壹

商周書藝　範金刻石

刻在龜甲獸骨上的甲骨文字，是商人求神問卜的占卜文字，不只提供了大量第一手的商代歷史記錄，也是非常精美的書法作品。

在鐵器出現之前，青銅被廣泛地用在宗廟祭祀及日常生活中。這些鐘鼎彝器上，往往有非常精美的圖畫和文字，稱為「金文」「籀文」或「鐘鼎文」，又稱為「大篆」，幾乎已經具備了後代書法的一切特點。

〈石鼓文〉是刻在十個鼓形石上的文字，這些文字集大篆之大成，開小篆之先河，在書法史上起著承前啟後的作用。

秦統一中國以後，廢除六國文字，統一於標準的「小篆」，並讓李斯等人書寫範本，頒行天下。小篆是第一個成熟的書體，李斯是第一位成熟的書法家，而以〈泰山刻石〉為代表的秦刻石群，則是第一個最成熟的書法作品。

小屯村的驚人發現

清光緒二十五年（1899），北京有一個叫做王懿榮的人生了病，派人去藥店抓回幾付中藥，他在查看藥材的時候，發現了幾塊顯然是時代久遠的骨頭碎片。對照藥方，他知道這味中藥名叫龍骨。他在觀看這些骨頭的時候，意外地發現上面有一些好像很有規律的鍥刻痕跡，如果是別人，看看也就算了，但王懿榮是一位文字學家，這些刻痕引起了他高度的注意，他找藥材商詢問龍骨的來歷，但他們都不願透露，王懿榮只好去各大藥店收購，得到幾百片龜甲獸骨，他經過精心研究，確認這是一種尚不為人知的古老文字。

後來，金石學家羅振玉通過各種途徑，終於打聽到這些龍骨大多出在河南安陽小屯村一帶。於是他親自到小屯村發掘收購，使這些珍貴的甲骨被大量發現，而且得到很好的保護。經過此後的多次發掘，現在已經發現有十五萬片之多。小屯村原本是河南安陽洹河旁的一個默默無聞的小村落，甲骨文的發現讓它一夜成名。經過專家的研究，這裡竟然是商代都城之一的所在地，這些刻在龜甲獸骨上的文字，是商人求神問卜的占卜文字，為我們提供了大量第一手的商代歷史記錄，有非常高的史學價值。

不僅如此，這些文字雖然是用刀刻在堅硬的龜甲獸骨上，但卻是非常精美的書法作品。它不像後代用紙筆書寫的作品那樣整齊飭規範，但是，**它的字型結構於平正中又錯落有致，對稱中不乏穿插避讓，**章法上大小交互，行款參差不齊，具備了書法的一些基本要素，為後世書家所推重。

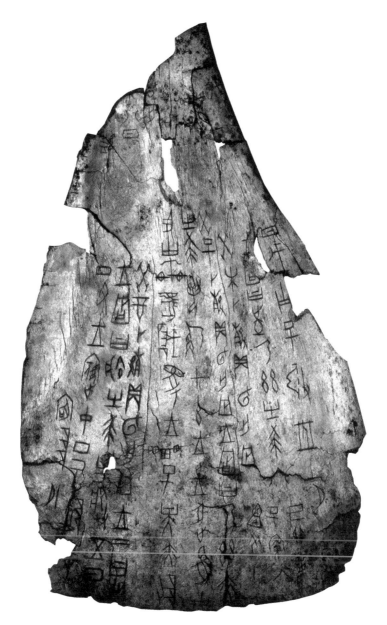

甲骨文

青銅器上的絕藝

在鐵器出現之前，人們廣泛使用的是青銅，這是一種銅與錫等的合金。鐵出現以後，在沒有煉成鋼之前，其使用價值也遠不如青銅。當時的人把青銅稱為美金，用來鑄造兵器；把鐵稱為惡金，用來鑄造農具。所以人們常常把商周時期稱為青銅時代。

青銅除了用來製造兵器以外，還廣泛地用在宗廟祭祀及日常生活中，大到重達數噸的鼎，小到食具、酒具等等，很多都是青銅製造的。這些鐘鼎彝器上，往往有非常精美的圖畫和文字。這種範鑄在青銅器上的文字，被稱為「金文」、「籀文」、「鐘鼎文」，區別於秦統一文字以後的小篆，又被稱為「大篆」。金文雖然也不是用筆書寫的，但是，它是在軟坯上刻劃，然後再製成模具範鑄，比起用刀

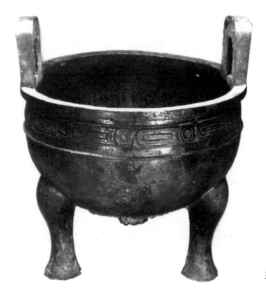

毛公鼎

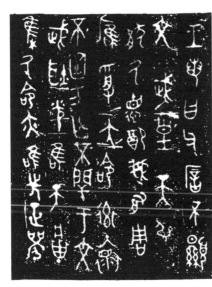

毛公鼎文字

直接在堅硬的甲骨上刻劃要容易得多，無論是字型結構還是章法，都可以精心安排。它的筆劃比甲骨文粗壯，而且圓潤渾厚，轉折處不再是方折交叉，而變成圓轉的曲線。它的章法，也突破了甲骨狹小不平的限制，而從容大度，變化多端。可以說，它幾乎已經具備了後代書法的一切特點。比如著名的「毛公鼎」、「散氏盤」、「虢季子白盤」等，文字都極為精美。鄧以蟄在《書法之欣賞》中說：「鐘鼎彝器之款識銘詞，其書法之圓轉委婉，結體行次之疏密，雖有優劣，其優者使人如仰觀滿天星斗，精神四射。」這個評價十分精彩。

石鼓的遭遇

商周時期已經有石刻出現，比如傳為周穆王所書的〈檀山刻石〉，而成就最高的是〈石鼓文〉。

〈石鼓文〉是刻在十個鼓形石上的文字，這些文字，是記述秦君遊獵之事的四言詩。

這十個鼓形石，被康有為稱為「中國第一古物」，而〈石鼓文〉則被他稱為「書家第一法則」。

但如此神物，卻是命運多舛的。從先秦時被刻制好後，就在荒郊野嶺一睡千年，飽受風雨浸蝕之苦。

唐初被發現後，雖然受到文人書家的歡呼，卻沒有改變它的命運，後來總算被遷到鳳翔的夫子廟。五代戰亂，石鼓又散失了。直到宋代司馬池到鳳翔做官，才又在民間把它們找回來，可惜其中一個已經被無知的鄉民削去上截，做了舂米的石臼。後來總算被向傳師把散失的一個也找到了，並把它們運到開封。南宋時，被金人劫到燕京（今北京）。元代被移到太學。抗日戰爭時，石鼓也隨大批文物南遷，現在保存在北京故宮博物院。

石鼓破壞嚴重，北宋歐陽修所錄已僅存四百六十五字，明代范氏「天一閣」藏宋拓本僅四百六十二字，今尚存兩百多字，其中一鼓已一字無存。

〈石鼓文〉集大篆之大成，開小篆之先河，在書法史上起著承前啟後的作用。從書法的角度看，〈石鼓文〉遒美異常，它兩端皆不出鋒，不像一些鐘鼎彝器銘文兩頭尖細，中腹較粗。字體已趨於方扁，於規整中得天真之趣。詩聖杜甫在詩中提到過它，韋應物、韓愈、蘇軾等大詩人都寫過〈石鼓歌〉

〈石鼓文〉

來歌頌它。對〈石鼓文〉，似乎無論怎樣的讚美，無論怎樣的歎賞，都不過分。〈石鼓文〉對書壇的影響以清代最盛，如著名篆書家楊沂孫、吳昌碩，就是主要得力於〈石鼓文〉而形成自己風格的。

小篆極則秦刻石

在新建的咸陽到山東六國的寬闊驛道上，一隊旌旗蔽空、甲冑鮮明的隊伍從咸陽出發，在新建的驛道上浩浩蕩蕩地向東行進，這是秦始皇統一中國以後東巡山東六國舊地的鑾駕。這樣的東巡他一共搞了六次。當他站在泰山之顛，俯視茫茫中原大地，或是東臨碣石，面對波濤洶湧的大海，不禁胸膽開張，豪氣干雲，他要記下巍巍帝國的豐功偉績，要抒發胸中的豪強之氣，於是讓文人撰寫了歌頌大秦功德的詩文，命令他的丞相、大書法家李斯，用統一天下文字的標準書體小篆書寫，刻成巨大的石碑。他六次東巡，這樣的石碑他一共刻了七塊，分別立在泰山、碣石、之罘、會稽、嶧山、琅琊等處（有一些碑是秦二世的時候才刻成立上的）。這些石碑，內容都是歌功頌德的文字，不足為訓，但是，其書法之精美卻是光耀千古、後世無及的。

春秋戰國時期，七國文字不同。秦統一中國以後，廢除六國文字，統一於標準的小篆，並讓李斯等人書寫範本，頒行天下。

李斯在歷史上並不是一個十分光彩的人物，他陷害了自己的師兄韓非子，又與趙高一起協助二世從哥哥扶蘇手中奪取了皇位，但最後又受趙高讒害，被腰斬於咸陽東市，但是，他卻是歷史上第一位有真實的書跡留傳下來的書法大家。

這六處刻石的命運和石鼓差不多，比如著名的《嶧山刻石》。南北朝時期，後魏太武帝登嶧山，

〈嶧山刻石〉

看到嶧山碑後，大不以為然，就命人將它推倒。但是，因為此碑的名氣太大，碑雖倒，前來椎拓的人仍然絡繹不絕，當地的鄉民不堪其擾，竟然架起野火，把碑焚毀了！幸好還有完整的拓本。唐人有木

刻本傳世，但已經失去了原作的精神，這就是大詩人杜甫在〈李潮八分小篆歌〉中所說的「嶧山之碑

野火焚，棗木傳刻肥失真」。五代時期，徐鉉才據傳刻本重新刻石。

〈泰山刻石〉的命運也好不到哪裡去。據清道光八年（1828）《泰安縣誌》載，宋政和四年（1114）

刻石在泰山頂玉女池上，可認讀的有一百四十六字，漫滅剝蝕了七十六字。明嘉靖年間，北京許某將

此石移置碧霞元君宮東廡，當時僅存二世詔書四行共二十九字，清乾隆五年（1740），祠遇火災，刻

石就不見了。直到嘉慶二十年（1815），蔣因培才從池中搜得，已斷為二，僅存十字。宣統時修了亭

子保護它，已經僅存九個字了。現在，立於山東泰安岱廟。

〈泰山刻石〉等是用標準的小篆書寫的。小篆的結構是高度對稱均衡的，字型略為修長。它沒有

了大篆那種剛猛的武士氣概、隨意的自由精神，而是內斂的、含蓄的，是一種帶有陰柔之氣的美，因

此，它也很容易板滯。但是，〈泰山刻石〉等秦刻石卻絕無這些毛病。它在整飭中顯示出靈動，在對

稱中蘊含著飄逸。如仙子臨風，儀態萬方；如名士風流，倜儻瀟灑。李斯小篆的這種整飭的秀美，後

世書家幾乎難以企及。

應該說，在我國書法史上，小篆是第一個成熟的書體，李斯是第一位成熟的書法家，而以〈泰山

刻石〉為代表的秦刻石群，則是第一個最成熟的書法作品。

甲骨文瘦硬奇崛的古樸之味，金文莊重威嚴的雄渾之氣，是先秦巫覡文化、尚武精神和哲理思維

的產物，而小篆的整飭對稱，一絲不苟，則是秦王朝大一統精神的表現。

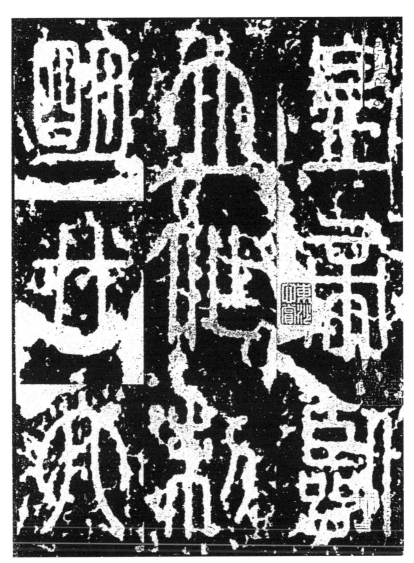

〈泰山刻石〉（宋拓本）

貳

易圓為方　漢隸生輝

隸書的創造者是下層小吏和民間書手，戰國時期就已出現，秦代程邈的整理使它最終完善。這種書體不是很規範，卻比較便於書寫。

隸書在漢代蔚為大國，不僅碑碣眾多，而且風格各異，或高古，或縱逸，或厚重，或秀麗，各臻其妙。其中，〈乙瑛碑〉與〈禮器碑〉堪稱雙璧。

漢簡和帛書的出土，把隸書的成熟時期從東漢提前到西漢中期。這些用筆寫在竹、木簡上的文字，多出於無名寫手，有許多很誇張的筆法和結構，具有天真隨意的趣味。

漢末和魏、晉、南北朝，楷書、行書、草書幾乎同時出現而大行於世。因魏晉文人追求的是不拘小節的名士風度，更喜歡瀟灑飄逸的行書和草書，所以這兩種書體較早成熟，楷書則到了法度森嚴的唐代才終於大成。

隸書真是程邈在獄中創造的嗎

在秦代都城咸陽的西北百餘里的涇水中游，有一座讓人聞之喪膽的監獄——雲陽獄。這裡戒備森嚴，陰森恐怖，是秦代關押重犯的地方。著名書法家程邈就被關押在這裡。他本是秦朝的官員，不知道什麼原因得罪了秦始皇，被投入監獄。他望著鐵窗外的天空，想著當年和李斯、趙高、胡毋敬等人一起探討書法的日子，感到一種深深的失落。

他也許參與了李斯等人創立小篆的工作，也深深地被小篆的規範秀美所折服，但是卻又有一些美中不足的感覺，那就是小篆過於整飭而很難體現書家的個性，書寫的時候，總有一點縛手縛足的感覺，而且，書寫的速度太慢。他想到曾經看到過戰國時期就已經出現了的一種新的書體，這種書體左伸右突，不是很規範，但是卻比較便於書寫，在下層的小吏中比較流行。於是他靜下心來，仔細研究和改造。春去秋來，時光就在不知不覺中過去了。終於，他完成了一種新書體的創建。這時，他入獄已經整整十年了。

他把整理修改的三千新體字獻給秦始皇，秦始皇非常高興，不但赦免了他的罪，而且讓他重回朝廷，做了御史。

據說因為這種新書體是徒隸之人創造的，所以被叫做隸書。

其實，這種書體在戰國晚期已經出現並且流行了。四川青川縣出土的戰國秦武王二年（前309

雲夢秦簡

的木牘和湖北雲夢睡虎地出土的戰國末期秦昭襄王五十一年（前256）的秦簡文字，都已經具有了隸書的雛形。

應該說，隸書這種新書體的創造者是下層小吏和民間書手，而程邈的整理使它最終完善了。

解放束縛的巨大成就

和篆書相比，隸書書寫便利些，很快就成為漢代的主要書體。

中國文字最早是從象形文字產生的，小篆的許多文字，還沒有脫離象形階段，所以還帶有很強的繪畫性，比如「水」、「鳥」、「象」、「蟲」等。**隸書幾乎完全摒棄了象形的意味，完成了中國文字從象形到符號的轉化**，這對書法的藝術性發展是有非常重要的意義的。

隸書將篆書的圓轉下垂變為橫直方正，打破了篆書勻稱對稱的規律，它的變圓筆為方筆，與其說是便於書寫，毋寧說是對力度和氣勢的追求。篆書的內斂，讓人有放不開手足的感覺，而隸書的橫畫，蠶頭燕尾，已經有點飛動之意，而波、磔筆法就像解開了捆住手足的繩子，雙手雙足都可以自由地向左右伸展，字體向左右擴展，增加了飛動之勢，增強了流動之美。這一個看起來不大的變化卻是石破天驚的，書家們從此可以在書法中張揚自己的個性，形成自己的風格了。

無名書家的藝術才華 上篇

王莽篡漢，建立了新朝，但是它僅僅存在了短短的十五年。漢光武帝劉秀消滅新朝後，遷都洛陽，建立了東漢王朝。漢室的中興也帶動了文化的復蘇。東漢時期，讖緯之學大盛和厚葬之風盛行，使得刻碑之風也大為興盛。雖然經過近兩千年的歷史變遷，經過風雨浸濁和人為破壞，現存碑刻仍然不少，其中不乏一些被後世奉為圭臬的隸書極則。

山東曲阜是孔子的家鄉，西元前四七八年，也就是孔子死後的第二年，魯哀公就將孔子的故居改建為廟。此後，孔子的地位不斷提高，歷代帝王不斷擴建，使孔廟成為僅次於故宮的古建築群，它收藏的碑刻極富，現有歷代刻石一千零四十四塊，是僅次於西安碑林的全國第二大碑林。

在眾多的碑刻中，有三通碑被稱為孔子廟的鎮廟之寶，它們是〈禮器碑〉、〈乙瑛碑〉和〈史晨碑〉。三碑都是東漢碑刻，都是隸書，其中，〈禮器碑〉被尊為「漢隸第一」，〈乙瑛碑〉被稱為「漢隸之三」，〈史晨碑〉也是漢代隸書碑中的八大名碑之一。

隸書在漢代蔚為大國，不僅碑碣眾多，而且風格各異，或高古，或縱逸，或厚重，或秀麗，各臻其妙。其中，〈禮器碑〉、〈乙瑛碑〉、〈華山廟碑〉、〈史晨碑〉、〈衡方碑〉、〈孔彪碑〉、〈張遷碑〉、〈曹全碑〉，合稱「漢隸八大名碑」。

漢代碑刻，以隸書為主，可以說是琳琅滿目，美不勝收。在眾多漢隸碑刻中，〈禮器碑〉被公認

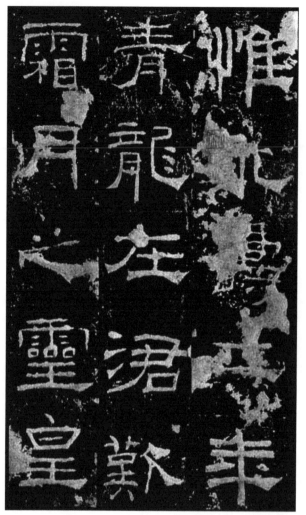

〈禮器碑〉

為「漢隸第一」（翁方綱、葉昌熾語），明郭宗昌《金石史》說此碑字畫之妙，不是用筆用手能寫得出來的，好像有神助一樣。漢代碑刻，結構也好，立意也好，大概還能模仿一些；唯獨此碑如天上的銀河，可望而不可及。清王澍《虛舟題跋》說學習隸書，當以漢隸為最高準則，漢代碑刻每一碑都很神奇，沒有相同的，而〈禮器碑〉尤為奇絕，瘦勁如鐵，變化如龍，一字一奇，讓人難以捉摸。

〈禮器碑〉的筆劃瘦硬剛健，收筆轉折處多方折，筆劃較細而刀法及捺粗壯，構成強列的視覺對

比，而且多少帶有一些和居延漢簡書法相似的地方。但是它瘦不露骨，不傷於靡弱，顯得很有力度。

尤其是碑陽書法，更是精美絕倫。而碑側和碑陰，因為記載捐助者的姓名和捐助錢數，顯得要隨意得

多，大小、疏密皆不經意，反而有一種變化之美。

和其他著名漢碑相比，它不同於〈乙瑛碑〉的俊美、〈史晨碑〉的古樸、〈孔宙碑〉的縱逸、〈華

山廟碑〉的奇古、〈衡方碑〉的靈秀、〈張遷碑〉的方正、〈曹全碑〉的秀麗。〈禮器碑〉自有自己

的風格在，這也正是它的成功之處。學習隸書，最宜以此碑入手。

在孔廟眾多的碑碣中，〈乙瑛碑〉與〈禮器碑〉堪稱雙璧，它們是漢隸中最美的兩通碑。

東漢恒帝時，魯相乙瑛奏請置百石卒史掌管禮器，〈乙瑛碑〉就是記載這件事，此碑立於永興元

年（153）。和〈禮器碑〉相比，〈乙瑛碑〉更為秀美豐潤。

〈乙瑛碑〉的字體結構，可以說是所有漢碑中最美的。它不像〈禮器碑〉那樣典重，而是飄逸得

多。如果把它們比作君子，那麼，〈禮器碑〉如袍服冠冕、峨冠博帶，秉笏而立；〈乙瑛碑〉則如素

服葛巾、青衣小帽，曳杖而行。但三者皆不失君子之溫潤。清方朔稱它為「漢隸之最可師者」，正是

看到它飄逸秀美而不失端莊的特點。

和〈禮器碑〉相比，〈乙瑛碑〉的筆劃要粗一些，給人一種更為豐滿的感覺。它不像〈禮器碑〉

多少還帶有一點金文的味道，而是完完全全的隸書筆法。方朔說它是「漢隸之最可師者」，可能也是

看到了它的這一特點。它的橫畫起筆略向下壓，筆勢稍稍向下，使得字的體勢稍斜，更增靈秀之美。清隸而捺畫沉著有力，燕尾呈方形挑出，遒勁有力。它和〈禮器碑〉一樣，是學習隸書最好的範本。清隸書大家鄭簠即得力於此碑。

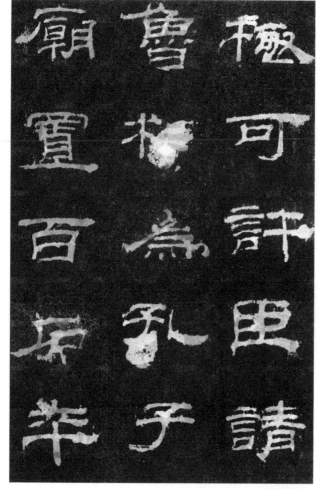

〈乙瑛碑〉

無名書家的藝術才華　下篇

漢代碑刻，書法精美絕倫者比比皆是，但是卻基本上沒有留下書家的姓名，使我們不得不猜測是一些民間的書法高手所寫的，這不能不說是一個很大的遺憾。

但更大的遺憾是，如果某一漢碑出現了書手的姓名，大家反而又不相信了。

〈華山廟碑〉的後面，就有「遣書郎書佐新豐郭香察書」十一個字。明明白白寫著是「郭香察書」，但有人就是不相信，惹禍的就是這個「察」字。唐徐浩就認為碑是蔡邕寫的，郭香是「察書」之人，也就是校對檢查。有此先例嗎？不書寫家而書檢查的人，合理嗎？我們有理由相信，郭香察就是〈華山廟碑〉的書寫者。

〈華山廟碑〉全稱〈西嶽華山廟碑〉，東漢延熹八年（165）刻。此碑是與〈禮器碑〉齊名的名碑，被譽為漢隸中典範。碑原在陝西華陰縣西嶽廟中，明嘉靖

〈華山廟碑〉

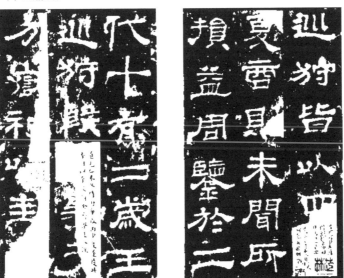

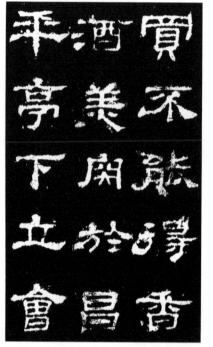

〈史晨後碑〉

三十四年（1555）毀於地震。碑雖然毀了，幸好有原石拓本傳世。

〈華山廟碑〉是漢代隸書成熟時期的作品，其結體方整勻稱，氣度典雅；點畫俯仰有致，波磔分明多姿，是漢隸中方整平正一路書法的代表作品。是學習隸書的最好範本之一，受到後代許多隸書名家的喜愛。如清「揚州八怪」之一的金農，就有臨本傳世。

〈史晨碑〉碑是一塊，碑文卻是兩通，並刻於一石。碑陽為〈魯相史晨祀孔子奏銘〉，又稱〈史晨前碑〉，東漢靈帝建寧二年（169）立。碑陰為〈魯相史晨饗孔子廟碑〉，稱〈史晨後碑〉，建寧元年（168）立。兩碑內容都是記載當時尊孔、祭孔活動事，合稱「史晨前後碑」。隸書，為同一人所書，相傳書書者是蔡邕，但沒有證據。

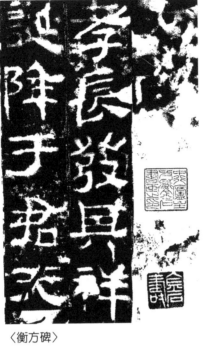

〈衡方碑〉

在漢隸碑中，〈史晨碑〉屬方整一類。結字工整精細，中斂而四面拓張，波挑分明，呈方棱形，筆致古樸，神韻超絕。明郭宗昌稱它為「百代模楷」。

〈衡方碑〉又是一通有書寫人姓名的漢碑。碑主人衡方，字興祖。官至京兆尹、兵步校尉，有政績。門生故吏朱登等乃鐫石以頌其功德。碑文末有兩行小字：「門生平原樂陵朱登字仲希書」。翁方綱以為朱登就是書碑人。此碑自宋歐陽修以來，迭經著錄，為著名漢碑之一。

〈衡方碑〉也是漢代隸書成熟時期的作品。用筆極為有力，筆劃豐潤，在轉折和波、磔處尤見功力，形成外方內圓的效果。其結體方正，波、磔皆不張揚外露，字體方整嚴峻，有下緊上鬆之感。整篇章法緊湊，字與字之間，行與行之間留白很少，但又毫無局促壅塞之感。此碑對後世的影響很大。

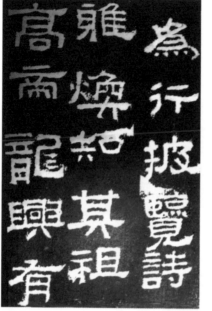

〈鮮于璜碑〉

清代著名書法家伊秉綬學〈衡方〉，深得其神髓。近代吳昌碩、齊白石的隸書得雄強博大之氣勢，亦均受益於此碑。

〈鮮于璜碑〉，全名〈漢雁門太守鮮于璜碑〉。碑文記述鮮于璜生平事蹟。此碑一九七三年才出土，所以非常完整。此碑建於漢桓帝延熹八年（165），已是東漢後期。現存漢碑，絕大多數用筆方圓兼用，如〈乙瑛碑〉、〈華山廟碑〉等，用筆以圓筆為主的有〈石門頌〉、〈楊淮表記〉、〈開通褒斜道刻石〉等，用筆以方筆為主的有〈衡方碑〉、〈張遷碑〉等。〈鮮于璜碑〉用筆純以方筆為主，結構嚴謹，字多方形，用筆凝重，精密內斂，佈局規範，渾然一體，是學習隸書很好的範本。

看慣了波磔分明的漢碑，乍一見〈張遷碑〉，是會大吃一驚的。是隸書又有點像篆書，有波磔而

〈張遷碑〉

又極不規整。有沉雄之態而無秀美之姿。後人看重此碑的，一是「古意」，也就是承上；二是方折，開〈受禪表〉、〈孔羡碑〉及魏碑方筆，也就是啟下。

〈張遷碑〉的用筆，有時波、磔分明，有時四角方折，似完全不講筆法。對此，清萬經的話倒是有點道理。他說：「余玩其字頗佳，惜摹手不工，全無筆法，陰尤不堪。」所說「摹手不工」，應該還包括刻工的不佳，許多魏碑的方折都是這個原因造成的。

但〈張遷碑〉帶給我們的，卻是一種全新的氣象，臨習漢隸，如果要求變，則〈張遷碑〉是極好範本。它的字體方整中多變化，樸厚中見媚勁，外方內圓，內斂外拓，方整而不板滯，是漢隸中的上品。

〈曹全碑〉

〈曹全碑〉無疑是漢隸中的名碑，但歷來就有爭議。美之者譽之為「行書之〈蘭亭〉」，詆之者謂其纖秀柔靡，如女郎所書。所以歷來學隸書，都不主張以〈曹全碑〉入手，也不主張多習。說它如〈蘭亭〉，是譽之過當；說它如女郎所書，是詆之過甚。我倒是覺得，它有點像趙孟頫書，成就極大，貢獻極大，秀美異常，通俗易人，但確實較為柔靡，臨習者必須善學，即如後人評價學習〈曹全碑〉的清人萬經一樣，要「去其纖秀，得其沉雄」。

此碑為漢碑中極負盛譽者，其結字勻整，秀潤典麗，用筆方圓兼備，而以圓筆為主，風致翩翩，美妙多姿，是漢隸成熟期飄逸秀麗一路書法的典型。但〈曹全碑〉還有端莊沉勁的一面，只不過臨習者功力不夠，往往得其秀麗而失其沉勁，失之於俗豔而不能得其真髓。

東漢時期，隸書已經完全成熟，而且形成了不同的風格。清代朱彝尊將其分為方整、流麗、奇古三類；康有為分隸書風格為八類，均以漢隸為例子，這八種風格即：駿爽（〈景君碑〉、〈封龍山碑〉等）、疏宕（〈西峽頌〉、〈孔宙碑〉、〈張壽碑〉）、高渾（〈夏承碑〉等）、豐茂（〈校官〉等）、華豔（〈尹宙碑〉、〈樊敏碑〉等）、虛和（〈乙瑛碑〉、〈史晨碑〉）、凝整（〈衡方碑〉、〈白石神君碑〉）、〈張遷碑〉）、秀韻（〈曹全碑〉等）。可以看出，漢隸具有多樣化的風格，其成就後世難及。

如此優秀的書法作品，差不多都沒有留下書寫者的姓名，但是，這些書碑者都堪稱書法史上的一流大家，故而萬世流芳。

楚漢浪漫精神影響下的漢簡書法

西元前二○二年，漢高祖劉邦經過四年多的激戰，終於打敗項羽，建立了大漢王朝。漢王朝不像秦朝那樣短命，雖然也經歷了王莽篡位的變故，但仍然延續了四百多年，在中國歷史上，是中央集權的大一統帝國立國時間最長的朝代。西漢初年，百廢待興，但經過文景之治，到漢武帝的時候，國力已經達到鼎盛，太倉裡的陳糧還沒有吃完，新糧又運進來了，年復一年，好多都腐敗不可食了。庫房裡的錢太多，串錢的繩索都朽斷了，以至於無法清點。城裡家家戶戶都有馬，郊外到處是馬群。如果騎母馬出門，會被別人笑話。劉邦和項羽都是楚人，漢代文化是楚文化與中原文化結合的產物。當國力強盛以後，楚民族好大喜功的天性和浪漫主義精神都得以發揚。漢武帝不惜以「海內虛耗，人口減半」的代價，取得了對匈奴戰爭的勝利。他又大力提倡文化，興樂府、采歌詩、制禮樂、正音律，帝王將相、達官顯貴甚至平民百姓都沉浸在聲色犬馬、燈紅酒綠的歌舞昇平之中。

記載歷史的《史記》、《漢書》名垂千古，盛讚大漢王朝的辭賦取得很大成就，但是，卻幾乎看不到西漢的碑刻。原來西漢末年，王莽篡漢，建立了新朝，為了鞏固政權，就在全國範圍內銷毀漢碑，致使西漢碑刻幾乎蕩然無存。後代發掘出僥倖存留的〈群臣上壽刻石〉、〈霍去病墓石刻題字〉、〈五鳳刻石〉、〈萊子侯刻石〉等西漢碑刻不過十餘塊，而且基本上都屬小品，不足以代表西漢書法。

清光緒以來，有人在新疆、內蒙、甘肅等地陸續發現了一些從戰國晚期到魏晉時期的竹木簡。

甲骨文是刻在龜甲、獸骨上的，金文是範鑄在青銅器上的，碑碣是刻在石頭上的，多多少少會有一些變形，而書法，是應該用筆寫在絹帛上、寫在竹簡木簡上的。

敦煌石窟，是中華民族罕有的文化寶庫，從二十世紀初開始，就被一些外國的考古學家瘋狂掠奪，大量珍貴文物至今仍在大英博物館、法國國家圖書館等處。在這些考古學家中，盜走寶物最多的是英籍匈牙利人斯坦因和法國人伯希和。

一九○六年，斯坦因在新疆民豐縣北部的尼雅遺址發現了少量漢簡。次年，他又在甘肅敦煌一帶的一些漢代邊塞遺址裡發現了七百多枚漢簡。這是近代初次發現的漢簡。一九三○年至一九三一年，中國、瑞典學者合組的西北科學考察團在甘肅、內蒙古境內的額濟納河兩岸和內蒙古額濟納旗黑城東南的漢代邊塞遺址裡，發現一萬枚左右的漢簡。這次發現漢簡的地點，在北部的屬漢代張掖郡居延都尉轄區，在南部的屬張掖郡肩水都尉轄區，但習慣上把這兩個地區出土的漢簡統稱為居延簡。

一九七三年至一九七四年，甘肅居延考古隊在破城子和肩水金關遺址等地進行試掘，獲漢簡近兩萬枚。此外，在新疆樓蘭、湖南長沙馬王堆、甘肅武威、安徽阜陽、青海大通等地也出土了一批漢簡。至今，發現的漢簡已有四萬多枚。

在湖南長沙馬王堆漢墓等處，還發現了大量的帛書，包括著名的帛書《老子》、《周易》、《戰國策》等。

這些漢簡和帛書，大多是西漢中、後期的產物，使我們得以一睹西漢書法，尤其是西漢隸書的面

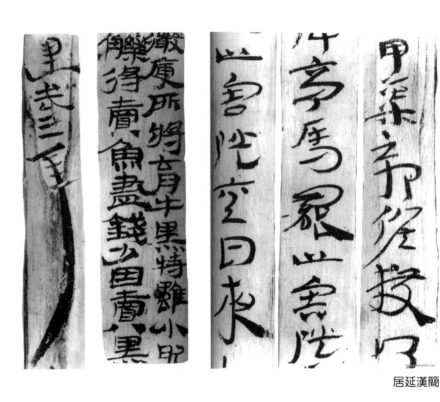

居延漢簡

貌。它們不僅有非常珍貴的史料價值，而且填補了書法史上的一段空白，讓我們對漢隸，尤其是手書的漢隸有了比較全面的瞭解。

這些簡書因為是用筆直接在竹、木簡上書寫，寫的人又多是無名寫手，所以非常隨意，和隸書碑刻上的文字大不相同，有許多很誇張的筆法和結構，有一種天真隨意的趣味。

在欣賞秦統一文字的小篆和漢碑隸書的時候，我們在為它們的藝術美震撼的同時，也會有一點點的失落，那就是甲骨文和部分金文中那種自由揮灑、大小錯落的生動活潑的氣息沒有了，而變成一種略帶貴族化的整飭。

但是，當看到漢簡時，你會有一種突

然放鬆下來的感覺。原來漢代的人平常抄寫公文甚至著書立說，是這樣寫字的。

漢簡書法有些比較規整，但絕沒有漢碑那樣的一筆不苟；有些比較隨意，但又不像章草那樣簡省筆劃。它仍然是隸書的筆法，但是卻或粗或細、或正或敧、隨心所欲、變化多端，但是，這看似不經意的行筆，許多都極為精審。它的結體也自由了，但每一組漢簡，字體結構又是高度統一的。它不再受大小一致的方格的限制，大小錯落，左右穿插，尤其是時時出現的一些長長的筆劃，增加了作品的節奏感。有人說它像《史晨》，有人說它像《乙瑛》，有人說它像《張遷》，都對，又都不對。在它們那裡，你可以找到漢碑中那些規矩技法，你也會發現許多漢碑中所沒有的美。

碑刻和竹木簡不同。碑刻較為刻意，書寫較為認真，鐫刻的時候又可以對原作進行一些修改，書寫者雖然不一定有名，但肯定是當時書家中的佼佼者，而竹木簡和帛書則是民間書手隨手書寫。從現在發現的西漢簡牘可以看出，從篆書向隸書的轉變已經基本完成，雖然還有一些簡牘中仍有一些篆書的圓筆存在，但是，具有隸書特色的「藏鋒逆入」、「逆入平出」等筆法已經大量使用，而具有隸書標誌性的「蠶頭燕尾」和波、磔筆劃也已經形成。這些漢簡和帛書的出土，把書法史上認為隸書的成熟時期從東漢提前到西漢中期。

竹木簡有一定的尺寸定制，尤其是它的寬度不大，對書法有很大的限制，漢簡隸書左右伸展不如東漢以後的碑刻，但聰明的書寫者卻創造性地讓一些筆劃變得很長，打破了過分的整齊，使其極有節奏感，這幾乎成為漢簡書法的標誌性的特色。

隸書大家蔡邕

東漢靈帝熹平四年（175），京城洛陽出了一件大事。在太學門口，立了四十六通石碑，內容是官方欽定的「六經」，作為天下讀書人校訂文字的範本，這就是著名的《熹平石經》。一時之間，太學熱鬧非凡，每天來此觀覽摩寫的人很多，車有上千輛，道路為之阻塞。

石經的書寫者，是東漢大文學家、大史學家、大音樂家、大畫家、大書法家蔡邕。

蔡邕（133-192），東漢末年著名的文學家、書法家、音樂家，字伯喈，陳留圉（今河南杞縣）人。

他博學多才，精於辭章、數術、天文、書法、繪畫、音樂，尤善彈琴。

漢桓帝時，宦官十常侍聽說蔡邕善鼓琴，就召他入京。蔡邕走到偃師，就稱疾而歸，閒居玩古，不與世人交往。

靈帝時，蔡邕被拜為郎中，後升議郎，因彈劾宦官被流放，遇赦後在江浙一帶流浪達十二年之久。

董卓專權之後，刻意籠絡名滿京華的蔡邕，將他一日連升三級，三日周歷三臺，拜中郎將，甚至還封他為高陽鄉侯。董卓被誅後，蔡邕受牽連被捕。當時，他正在撰寫《漢史》，就請求黥首刖足，以完成《漢史》的寫作。士大夫也多憐惜他，為他向司徒王允求情，但最終還是被害死於獄中。

蔡邕在音樂上的造詣極深，尤其善彈古琴。他曾經撰寫〈琴賦〉，賦中提到的曲目，是琴曲來自民間的極好證明。據傳最早的琴學專著之一的《琴操》也是他撰寫的。書中包含有五十餘首琴曲的解

〈熹平石經〉

題和歌詞，是研究古琴音樂非常珍貴的資料。

蔡邕還擅長作曲，琴曲中有名的「蔡氏五弄」，包括〈遊春〉、〈淥水〉、〈幽思〉、〈坐愁〉、〈秋思〉就是他所作。現存的〈秋月照茅亭〉、〈山中思友人〉等琴曲，相傳也是他所作。

蔡邕的詩、賦都寫得很好，而書法更是出類拔萃。據說他曾入中嶽嵩山學書，在石室中得到一素書，是用篆書書寫的李斯、史籀的用筆法。蔡邕潛心研究了三年，終成大器。他精篆、隸，又在鴻都門外看見工匠用掃帚沾石灰寫字，大受啟發，發明了「飛白」書。

靈帝時，他校書東觀，發現六經文字被一些不學無術的腐儒改竄，錯訛很多，就上書請求訂正六經文字。他親自書寫了六經，分刻於四十六塊碑石，立於太學。每天來觀賞校對的人絡繹不絕，這些碑石就是著名的〈熹平石經〉。他書寫的〈熹平石經〉近年出土殘石很多，**其書結體端正，藝術性很高。**

唐張懷瓘《書斷》列蔡邕八分、飛白入神品，大篆、小篆、隸書入妙品，說他「體法百變，窮靈盡妙，獨步古今」。

石壁上的藝術

在陝西省漢中市北十七公里處，有一段長二百五十公里的峽谷，因為這裡舊屬褒城縣，所以叫褒斜道。石門就位於峽谷南端的一段隧道。峽谷東西兩壁和褒河兩岸，鑿有漢、魏以來大量題詠，通稱「漢魏十三品」，其中包括著名的〈鄐君開通褒斜道碑〉、〈石門銘〉、〈西狹頌〉、〈楊淮表記〉等，其中，以〈石門頌〉最為著名。

〈石門頌〉，全稱〈故司隸校尉楗為楊君頌〉。摩崖書。在陝西省褒城縣東北褒斜谷石門崖壁。隸書。〈石門頌〉摩崖是我國著名漢刻之一，與略陽〈郙閣頌〉、甘肅成縣〈西狹頌〉並稱為「漢三頌」。〈石門頌〉是東漢隸書的極品，又是摩崖石刻的代表作。漢中太守王升撰文，內容是嘉賞司隸校尉楊孟文開鑿石門通道的功績，所以又名〈楊孟文頌摩崖〉。

我們常見的碑碣，是取石打磨成形，再刻文字（或圖畫）的。還有一種石刻文字稱為「摩崖」（一作「摩厓」）。因為它們多在崇山峻嶺之中，不易被人破壞，但又往往受風雨侵蝕。因為它是刻在自然山崖壁，稍作鏟削，即鐫刻文字的。後來，就把這種刻於天然石壁的書法文字稱為「摩崖」，是利用天然石壁之上，石壁凸凹不平，又是空中作業，刻鑿非常艱難，所以**法度一般不像碑刻那樣森嚴，往往奔放縱逸，奇趣天成。**

〈石門頌〉就是摩崖刻石中最成功的一個。

摩崖刻石，尤其是〈石門頌〉，將隸書的整飭變為靈動，把規整變為奔放。它的筆劃，逆入逆出，含蓄蘊藉，橫畫不平，豎畫不直，行筆處又遒勁有力，如挽舟逆行，力逾千鈞。轉折處或方或圓，又往往斷筆另起。筆劃橫豎撇捺粗細變化不大，就是燕尾或捺畫的末端，也不過分加重。其線條之流暢遒勁，在古代刻石中都是不多見的。

〈石門頌〉的結體最為人稱道，撇闔開張，於古拙中又見變化。字畫間那種偃仰向背、接引呼應，看似信手拈來，卻是匠心獨運。有時如長槍大戟、金戈鐵馬，有時又如春花秋月、暮雨朝雲。楊守敬說它「其行筆真如野鶴聞鳴，飄飄欲仙，六朝毓秀一派皆從此出」。

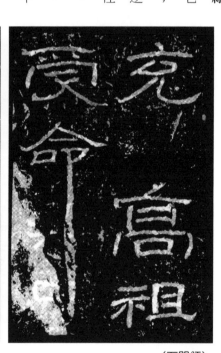

〈石門頌〉

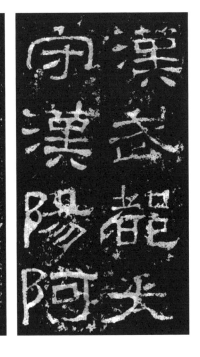

〈西狹頌〉

一九六七年，為了興修水利，整治褒河，在石門一段修建褒河水庫，包括〈石門頌〉在內的所有摩崖刻石都將被水淹沒。為了保護這批珍貴文物，便將〈石門頌〉等重要刻石十七件鑿出，於一九七一年移入漢中市博物館珍藏。

〈西狹頌〉是漢代摩崖石刻中著名的「三頌」之一。

東漢武都太守李翕政績卓著，為了方便百姓出行，率民打通了甘肅成縣天井山西狹道路。把「數有顛覆隕墜之害，過者創楚，惴惴其慄」的狹道，變成「四方矢推」的通途。為了紀念他，便在天井山魚竅峽山壁上刻了此碑，所以全稱叫〈漢武都太守漢陽阿陽李翕西狹頌〉，又名〈惠安西表〉。碑立於東漢建寧四年（171）。

撰寫碑文和書丹的是當時成縣人仇靖。仇靖字漢德，是地位很低的官府小吏。如此優秀的書法家，留下如此優秀的作品，卻名不見經傳，不能不說是一個遺憾。

〈西狹頌〉刻在一塊崖體凹進，表面平整的石壁上，寬三・四米，高二・二米，上有「惠安西表」四字篆額，正文陰刻二十行，在海內外享有盛譽。

摩崖石刻較自由的行筆，較隨意的結體和大小錯落的行氣，打破了隸書碑刻較為整飭方板的規律，為隸書的發展帶來一種新的生氣。

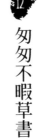

匆匆不暇草書

漢代在政治上繼承秦人中央集權的大一統思想，漢武帝以後，在思想上變漢初的黃老思想為「罷黜百家，獨尊儒術」。但是，在文化藝術上，繼承的卻是楚民族的浪漫主義精神。

篆書和隸書，走的都是規整的一路，也是秦漢大一統精神的表現。但是，就像政府的樂府機構在整理前代雅樂的同時，也要採集各地民歌一樣，下層書吏和民間書手更喜歡的是用筆結體更為自由、書寫更為便利的俗體隸書，也就是前面提到的簡書。當這種更為便利自由的簡書，仍然不能滿足人們的浪漫意識的時候，當意識中那種楚民族熱情奔放的情緒燃燒的時候，毛筆在手中便成了舞者的長袖，縱橫飄逸，揮灑自如，獨立的筆劃、繁複的結體、對稱的原則、整齊的章法，全都讓位於情感的飛揚，「解散隸體，簡省筆劃」，一種新的書體便應運而生了，它就是章草。

有人說「草聖始自楚屈原」，理由是《史記·屈原賈生列傳》中提到「屈平屬草稿未定，上官大夫見而欲奪之」的記載。這當然是非常牽強的，把文章的草稿和草書混為一談了。但是，說「漢興有草書」，卻是比較可信的。

草書的特點，就是我們在上面提到的「解散隸體」和「簡省筆劃」。

什麼是「解散隸體」？章草並沒有打破隸書字字獨立、遁圓為方、扁平取勢、波磔分明的標誌性特點，但是，為了便於書寫，轉折處的方筆變得圓轉，獨立的筆劃開始連貫，隸書的規整被徹底打破，

這就是「解散隸體」。

什麼是「簡省筆劃」？就是在不影響辨認的前提下，儘量簡化字形，盡可能省掉可以省掉的筆劃。

也就是唐張懷瓘在《書斷》中所說的「存字之梗概，損隸之規矩」。

西漢元帝時期，有一個叫史游的宦官，精字學、善書法，他書寫了一篇〈急就章〉，是一部啟蒙的識字讀物，六十三字一章，共三十二章，二千零一十六字，他所用的書體，就是章草，這是有記載的最早的章草作品。

東漢時期，章草更為流行了，而且已經受到上層社會乃至帝王的喜愛。東漢章帝就曾經下過一道奇怪的詔書，命令有一位大臣上書的時候必須用草書，這位大臣就是章草名家杜度。杜度的老師崔瑗也是一位章草名家，和杜度並稱「崔杜」。

史游和杜度沒有書跡留下來，《淳化閣帖》中收入崔瑗的一幅草書作品。

東漢末年，誕生了一位將草書藝術推向頂峰、被譽為一代「草聖」的張芝。

張芝也是一個專為書法、甚至是專為草書而生的人。張芝字伯英，甘肅敦煌淵泉（今甘肅安西縣東）人。他出身世代官宦之家，父親張奐是漢代名臣，曾任太常卿，照理說，他的仕宦之途應該是相當通暢的，而且太尉曾經公車特召他去做官，但是他拒絕了，因為他「幼而高操，勤學好古，經明行修」，特別是著迷於草書藝術，所以甘於淡泊。他認真學習民間書手和崔瑗、杜度的草書藝術，家裡的絹帛，他都先用來寫字，洗乾淨以後再染色做衣。他每天到池塘中洗硯臺，一池清水都變成了黑色，

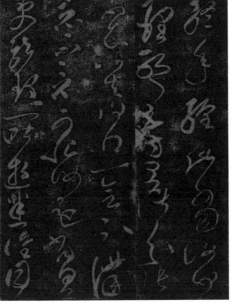

張芝〈終年帖〉

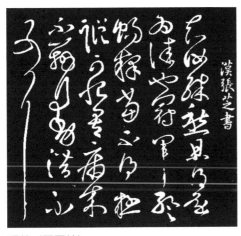

張芝〈冠軍帖〉

成為有名的「墨池」。不慕榮利的精神和孜孜不倦地努力，使他的草書藝術達到中國書法史上的頂峰，成為一代「草聖」。

現在的《淳化閣帖》中收錄有張芝的草書五幅。從著名的〈終年帖〉等看，張芝的草書雖然仍保留了一些隸書筆法，但很多用筆和結體都已經是較為規範的今草。這在中國書法史上是一個劃時代的貢獻。他的草書，文字不再獨立，而是相互勾連，結成一體，被後人稱為「一筆書」。所謂「一筆書」，是指整幅作品一氣貫通，氣脈不斷，線條遊走其間，相互照應，這股不斷的氣脈甚至連通到下一行。

張芝還有一句話，如何解讀，至今仍然存在分歧。這句話就是大家非常熟悉的「匆匆不暇草書」。

這句話見於西晉衛恆的《四體書勢》。

對這句話有三種理解。

一、斷句為「匆匆不暇，草書」。這種斷句法最為流行。意思是說，時間太緊，來不及用篆、隸作書，所以就只好選擇書寫更為快捷的草書。

二、斷句為「匆匆，不暇草書」。這樣斷句，意思就完全相反了。意思是說，時間太緊，來不及作草書。

三、把這裡的「草書」理解為寫文章的草稿。《三國志‧劉劭傳》裴松之《注》引此文就作「匆匆不暇草」。

我的意見，還是以第一種為準。草書的產生，就是因為書寫更為便捷，學過書法的人都知道，草書雖然極難，但書寫的速度仍然是諸種書體中最快的。初學者也許速度會很慢，但像張芝這樣的大家，書寫速度一定是很快的。不過草書較難辨認，即使是會寫草書的人，辨認其他書體要困難得多，所以，公私文誥，書信往來，一般都不用草書，除非對方也是懂草書的書家。如果按第二種說法，豈不是草書反而比篆、隸書寫更慢了。至於第三種說法，實際上已經脫離了書法的範疇，可以存而不論了。

張芝創制的今草，在兩晉時經王羲之發展，結構和用筆臻於完善，到唐宋時期，經張旭、懷素、孫過庭、黃庭堅等草書大家的努力而達到頂峰。

行書的誕生

當隸書和章草幾乎一統漢代書壇天下的時候，一種更為大膽便捷的新書體已經在孕育之中。

東漢末年，有一個叫劉德升的書家，創造了一種叫做「行押書」的新書體，「務從簡易」，很快便得以流行，這種書體也就被稱為「行書」。

一般的說法，是行書似乎產生於楷書之前，但是，據唐張懷瓘《書斷》說：「行書者，乃後漢潁川劉德升所造，即正書之小訛，務從簡易，故謂之行書。」也就是說，行書是從楷書（正書）中變化出來的。所謂「小訛」，是指用筆更為流暢，使轉更為便利，筆劃之間可以相互連接，書寫更快捷方便一些，也就是「務從簡易」的意思。那麼，楷書應該出現在行書之前才對。

在東漢末年，已經出現了並不很規範的楷書。魏晉時期鍾繇的小楷〈宣示〉、〈力命〉已經有很高的水準，在此之前，如果沒有楷書出現似乎是不可能的。不過，說楷書成熟比草書甚至行書都晚到是符合歷史的。因為在楷書、行書、草書幾乎同時出現而大行於世的時候，正是漢代末年和魏、晉、南北朝時期，這個時期的文人追求的是風流倜儻、不拘小節的名士風度，他們更喜歡瀟灑飄逸的行書和草書，整個魏、晉、南北朝時期，行書和草書大行於世，所以這兩種書體較楷書更早成熟，而楷書則到了法度森嚴的唐代才終於大成。

參

魏晉風度　美不勝收

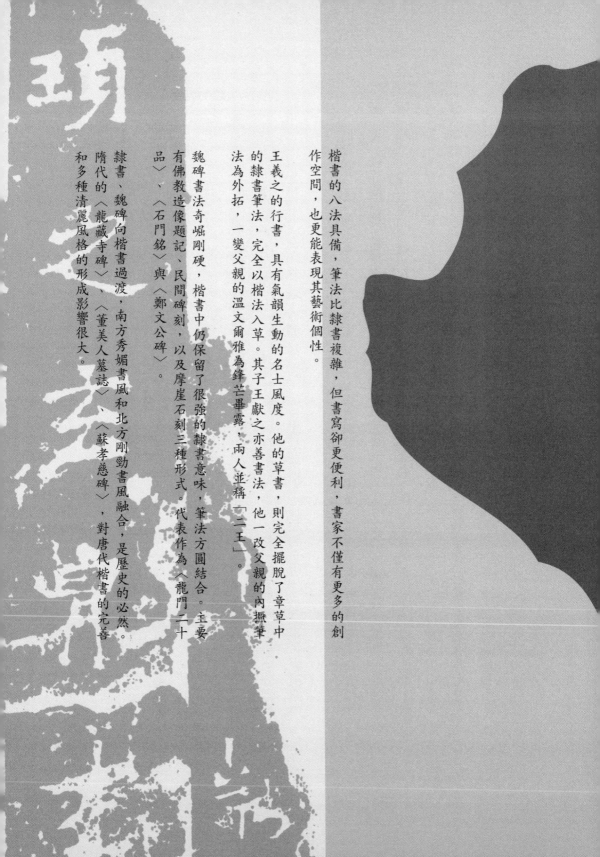

楷書的八法具備，筆法比隸書複雜，但書寫卻更便利，書家不僅有更多的創作空間，也更能表現其藝術個性。

王羲之的行書，具有氣韻生動的名士風度。他的草書，則完全擺脫了章草中的隸書筆法，完全以楷法入筆。其子王獻之亦善書法，他一改父親的內擫筆法為外拓，一變父親的溫文爾雅為鋒芒畢露，兩人並稱「二王」。

魏碑書法奇崛剛硬，楷書中仍保留了很強的隸書意味，筆法方圓結合。主要有佛教造像題記、民間碑刻，以及摩崖石刻三種形式。代表作為〈龍門二十品〉、〈石門銘〉與〈鄭文公碑〉。

隸書、魏碑向楷書過渡，南方秀媚書風和北方剛勁書風融合，是歷史的必然。隋代的〈龍藏寺碑〉、〈董美人墓誌〉、〈蘇孝慈碑〉，對唐代楷書的完善和多種清麗風格的形成影響很大。

魏晉風度帶來的書法巨變

漢末的大亂，殘破了國家，卻解放了思想。老莊思想的興盛、南北對峙的無奈、改朝換代的頻繁、現實社會的險惡，使得人們更多地採取逃避現實的人生態度。一種人，沉迷聲色犬馬的享樂而醉生夢死，一種人卻寄情於對藝術的追求。士大夫以清談為務，但又擴大了他們的視野，深化了他們的思想。抽象思維的能力大大加強了，使得人們不滿足於形式美的表現，而開始追求風神、氣韻、情采等抽象意趣。凡此種種，都導致了書法藝術的革新與發展。

魏、晉、南北朝的人在思想上追求的是個性解放，在藝術上追求的是個性張揚。篆、隸過分的規範化，很不受魏晉名士們的喜愛，他們在尋找，或者說是在探索一種新的表現形式，楷書也就應運而生了。

楷書的八法具備，筆法比隸書複雜得多，但書寫卻要便利得多。從用筆看，隸書的筆法只有橫、豎、波、磔等四五種，而楷書的筆法，則有側（點）、勒（橫）、努（豎）、趯（鉤）、策（短橫）、磔（捺）、掠（撇）、啄（短撇）等，而且每種筆法變化無窮。即以點為例，使用在不同的位置，就有上點、下點、左點、右點、左上點、右上點、左下點、右下點、長點等變化。但是這些筆劃用筆卻趨於簡便。篆書的純用圓筆和隸書的純用方筆，在書寫中尚未完全脫離繪畫的影響，而楷書的用筆，並不完全講究橫平豎直，轉折之處內圓外方，隨勢而動，鉤、挑之處順勢而出，書寫卻又流暢得多。

楷書的結體，看似變化多端，其實反而留給書家更多的創作空間，更能表現書家的藝術個性。

三國魏的時候，就出現了鍾繇這樣的楷書大家。

曹魏時期，雖然戰爭不斷，但是文化藝術卻是非常繁榮。曹操本人不僅是大詩人，而且也是大書法家，現在漢中博物館仍存有他書寫的隸書「袞雪」二字。所以這一時期不僅詩歌藝術極為繁榮，成就極高，而且也是書法的黃金時期。大書法家鍾繇就是魏國的太傅。

鍾繇（151-230），字元常，潁川長社人，是中國書法史上最偉大的書法家之一。他在漢末已經官至尚書僕射，封東武亭侯。因為酷愛書法，與同樣愛好書法的曹操關係很好。魏文帝時為廷尉，封崇高鄉侯，遷太尉。明帝時進太傅，封定陵侯。他是當時著名的書法大家，經常與當時的書法名家曹操、邯鄲淳、韋誕、孫子荊等人在一起探討書藝。他自己更是殫精竭慮，研習書法。白天與人在一起，晚上睡覺，就用手指在被蓋上練習，連被蓋都常常被畫穿了。他師法曹喜、蔡邕、劉德升等，博採眾長，兼善各體。尤其是楷書，可以說是前無古人。張懷瓘《書斷》就說他「真書絕世」，「秦、漢以來，一人而已」。

這樣一個德高望重的書法名家，卻有過掘人墳墓的瘋狂舉動。據說，當時的另一位書法名家韋誕得到蔡邕寫的《筆法》，對書家來說，無異於習武者的劍譜拳經、習醫者的祖傳祕方。但韋誕祕而不宣，鍾繇多次苦苦求他借來看一看，韋誕都不答應，鍾繇曾因此痛恨嘔血，曹操用「五靈丹」才救了他的命。韋誕死後，將《筆法》殉葬，帶入墳墓。於是，在一個月黑風高的夜晚，鍾繇派人掘開了韋

誕的墳墓，拿走了《筆法》。

鍾繇的書法，在用筆上已經基本上脫離了隸書的筆法，但在結體上，仍然沒有脫離隸書的扁平結構，他的小楷〈宣示〉、〈力命〉，是中國書法史上的瑰寶。

鍾繇〈宣示表〉

一台二妙

楷書並沒有成為魏晉乃至整個六朝書法的主流書體，原因是魏晉的名士們仍然嫌它規矩了一些。

所以，流麗飄逸、似連似斷、大小錯落、顧盼生姿的行書和草書很快受到士大夫們的喜愛而成為六朝時期最具代表性的書體。

據說唐代大書法家歐陽詢曾經在路邊看見過一塊索靖書寫的石碑，粗看一下，覺得並不怎麼好，於是連馬都沒有下就過去了，但是，他覺得書碑者的名頭太大，所以又倒回來，下了馬，走到近處仔細看，這一看便看出味道了，於是乾脆坐下來玩味，直到天黑都不願離去，就在碑前睡下，天明起來再看，就這樣，在碑前住了三天。

這個書碑者，就是西晉大書法家索靖。

蘇東坡也說：「筆成塚，墨成池，不及羲之及獻之；筆禿千管，墨磨萬錠，不作張芝作索靖。」

索靖，字幼安，西晉時敦煌人，官至征西司馬、尚書郎。他是草書大家張芝姐姐的孫兒。他的書法，算是得自家傳，是西晉時的草書名家。

當時的另一位草書名家，是衛瓘。

衛瓘，字伯玉，出身在一個書法世家，一家幾代都是書法名家。王羲之的書法老師衛夫人衛鑠，也出自衛氏家族。看過《三國演義》的人對他會有很深的印象，就是他和鍾會一起滅了蜀國。西晉時

期，官至尚書令。他也是草書名家，也是張芝草法的繼承者之一。當時尚書機構被稱為「中台」，所以，二人有「一台二妙」的美譽。

索靖和衛瓘都是張芝草書的繼承者，後人評價二人的書法說：「精熟之極，索不及張；妙於作姿，張不及索。」他們的共同特點，是在草書中參以楷法，其實這也正是今草與章草的最大區別。從索靖傳世的〈月儀帖〉來看，已經基本具備了今草的特點。

他們二人，正是從張芝過渡到王羲之的橋樑。

索靖〈月儀帖〉

當之無愧的書聖

兩晉時期，是世族地主的天下。世族地主，以門閥相高，高門大姓，把持朝政，勢力非常大。東晉時期，雖然失掉了長江以北的半壁河山，但是，世族地主的勢力有增無減。江南的明山秀水、杏花春雨和紅燈綠酒，很快消磨了渡江之初短暫的北伐中原、收復失地的壯志，偏安於江南一隅的東晉王朝，又是一片歌舞昇平的繁榮景象。

兩晉時期，王、謝家族是北方的大姓，衣冠南渡以後，以王導和謝安為首的世族總攬朝政，尤其是王姓，當時甚至有「王與馬，共天下」（兩晉是司馬氏的政權）的說法。我們今天仍然稱貴族後裔為「王謝子弟」，就是從此而來的。

王羲之是幸運的，因為他就是王姓子弟，而且算得上是核心成員，他是權傾天下的丞相王導的族姪（王導的父親和王羲之的祖父是親兄弟），他的父親王曠曾任淮南太守，王羲之本人也曾擔任江州刺史、會稽內史、寧遠將軍，領右軍將軍。

但是王羲之卻似乎是專為書法而生的。王氏家族也是書法世家，王羲之的父親王曠就是書法名家，王羲之的小時候，就從父親學習書法。他的叔父王廙更是書畫名家，他是晉明帝的書畫老師，當時號稱書畫第一，王羲之得過他的親授。

但王羲之還有一位後來因為他而享大名的書法老師，她就是衛氏家族的女書法家樂鑠，史稱「衛

夫人」。

衛夫人出生書法世家，她師承鍾繇，又融入女性的婉媚，後人稱她的書法「如插花少女，低昂美容；又如美女登台，仙娥弄影，紅蓮映水，碧海浮霞」。從她的傳世書作〈古名姬帖〉看，這些評價是很準確的。

王羲之從衛夫人學書，算得上是書法正途，尤其是得授鍾繇筆法，使他受益匪淺。「下筆點畫波撇屈曲，皆須盡一身之力而送之」；「善筆力者多骨，不善筆力者多肉，多骨微肉者謂之筋書，多肉微骨者謂之墨豬」；「一如千里陣雲，、如高峰墜石，乀如百鈞弩發，丨如萬歲枯藤」。但是，衛夫人略帶女性風格和毫無新意的書法，又讓他感到困惑和失望。

淝水之戰以後，南北雙方處於相對安定的對峙局面，王羲之有了北遊名山大川的機會。他登上泰山之顛，看到李斯書寫的〈泰山碑〉，又看了另一位東漢篆書名家曹喜的書法，他到曹魏的都城許昌，觀覽了鍾繇、梁鵠的書跡，又到東都洛陽，研究蔡邕的〈熹平石經〉，又在他的從弟，也是書法名家的王洽那裡，看到了張昶的〈華嶽碑〉，於是眼界大開，終於明白了一直存於他胸中的困惑，明白了只學衛夫人書法的局限，於是廣習眾碑，書法終於大成。

對於王羲之，用什麼樣的語言去讚美都不為過。東漢末年出現的行書，在王羲之手中達到顛峰。沒有衛夫人似的插花舞女般的嫵媚，也沒有索靖「銀鉤蠆尾」似的剛勁，而是安閒恬靜，倜儻風流，用筆流暢自如，結體瀟灑遒麗，章法他的行書，如行雲流水，如龍翔鳳翥，如龍跳天門、虎臥鳳闕。

樂毅論　夏侯泰初

世人多以樂毅不時拔莒即墨為劣是以敘而

論之

夫求古賢之意宜以大者遠者先之必迂迴

而難通然後已焉可也今樂氏之趣或者其

未盡乎而多劣之是使前賢失指於將來

不亦惜哉觀樂生遺燕惠王書其殆庶乎

機合乎道以終始者與其喻昭王曰伊尹放

大甲而不疑大甲受放而不怨是存大業於

至公而以天下為心者也夫欲極道之量務以

天下為心者必致其主於盛隆合其趣於先

王苟君臣同符斯大業定矣于斯時也樂生

之志千載一遇也亦將行千載一隆之道豈其

局迹當時止於兼并而已哉夫兼并者非

樂生之所屑彊燕而廢道又非樂生之所求

也不屑苟得則心無近事不求小成斯意兼

天下者也則舉齊之事所以運其機而動

海也夫討齊以明燕主之義此兵不興於

利矣圍城而害不加於百姓此仁心著於

遐邇矣舉國不謀其功除暴不以威力此至

德全於天下矣邁全德以率列國則幾於

湯武之事矣樂生方恢大綱以縱二城牧

王羲之〈樂毅論〉

完美無缺。南朝梁書法家袁昂《古今書評》說
王羲之的書法「如謝家子弟，縱復不端正者，
爽爽有一種風氣」。王羲之的行書，透出的正
是這樣一種氣韻生動、溫文爾雅的名士風度，
達到了行書的最高境界。

草書經過張芝、索靖、衛瓘等人的努力，
已經基本完成了從章草向今草的過渡，這個過
渡的最後完成，是王羲之。

王羲之的草書，完全擺脫了章草中的隸書
筆法，改變了章草中時有出現的方筆，而是完
全以楷法入草，他的草書，瀟灑自如，飄逸靈
動，堪為百代草則。

王羲之是當之無愧的「書聖」。

蘭亭雅集

農曆三月三日，是傳統的上巳節。這一天，全城的人都要到郊外踏青，到水邊洗浴，洗去一年的煩惱和晦氣，被除不祥，古人稱為「修禊」。

東晉穆帝永和九年（353）三月三日的上巳節，因為一篇散文、一幅書法作品而永載史冊。

這一天，浙江會稽山陰（紹興）風和日麗，惠風和暢，王羲之和謝安、孫綽、支遁等四十一人來到位於山陰郊外的蘭渚山上的蘭亭，舉行了傳統的修禊活動。這裡有崇山峻嶺、茂林修竹，又有清流激湍，映帶左右。人們把溪水引到彎彎曲曲的環形水渠中，大家列坐渠邊，進行流觴賦詩的活動。當浮在水面的酒杯停在誰的面前，誰就得賦詩一首，否則罰酒一杯。這次活動一共有二十六人賦詩，共得詩三十七首。大家商量，如此雅事，當傳之千古，

〈蘭亭序〉
馮承素摹本

決定將詩合為一集，名為《蘭亭集》，大家公推詩文、書法俱佳的王羲之為之作序。當時，王羲之已經微有醉意，乘著酒興，他用鼠鬚筆，在蠶繭紙上寫下了三百二十四個字的〈蘭亭序〉。

寫完之後，包括王羲之本人在內的所有人都驚呆了。全文一氣呵成，文辭優美，已經是流傳千古的名篇了，但更讓人驚歎的是書法。

〈蘭亭序〉的美，很難用語言來形容。我曾經舉過一個例子來形容它的美。紀曉嵐在《閱微草堂筆記》中記載了這樣一件事。他在一位同僚那裡看見過一塊純白的玉蟹，如果單看它，似乎沒有什麼特別之處，但是，把它和無論哪一塊白玉放在一起，其他的玉的白都顯得不純了。我說，如果把古今任何一個人的行書和〈蘭亭序〉放在一起，都會黯然失色，這就是〈蘭亭序〉無與倫比的藝術美。

有的賞析文章津津樂道於〈蘭亭序〉中二十幾

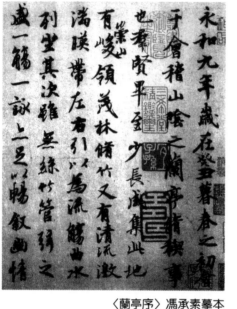

〈蘭亭序〉馮承素摹本

個「之」字無一相同，其實這一點許多書法家都能夠做到，而且已經做到了，這並不是〈蘭亭序〉最成功的地方。

展開〈蘭亭序〉，首先撲面而來的是一種氣韻，一種溫文爾雅，倜儻風流的魏晉風度透出於字裡行間。整篇作品一筆一畫都移易不得，哪怕它單獨看起來並不是十分端正秀美，但放在那裡就只能那樣寫。比如第一行的「癸丑」二字，明顯地小了很多，壓得很扁，兩個字差不多只占了一個字的地位，但是，從通篇來看，它們作為一個書法符號放在那裡，卻一點也不顯得彆扭，有的人意臨〈蘭亭序〉，把這兩個字拉長放大了，反而讓人感覺這不是〈蘭亭序〉了。

文徵明〈蘭亭修禊〉

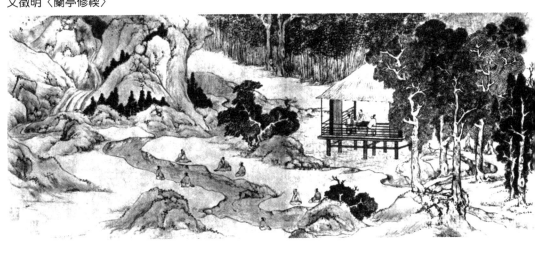

〈蘭亭序〉的用筆，已經達到爐火純青的境地，中鋒行筆，含而不露、綿裡裹針、柔中有剛、輕盈靈動的線條，給人以極高的藝術享受，也為後世行書留下了不二法則。

〈蘭亭序〉被後人公認為「天下行書第一」，受到歷代書家甚至帝王的喜愛。據說唐太宗極喜愛二王書法，遍求二王書跡，就是找不到王書第一的〈蘭亭序〉。多方打聽，得知此書傳到王羲之的七世孫、書法大家智永和尚的手上。

智永死的時候，把他傳給了徒弟辨才。唐太宗派人去要，但辨才矢口否認〈蘭亭序〉在他手裡。唐太宗就派大臣蕭翼化妝成普通香客，與辨才交朋友，最後取得了辨才的信任，偷走了〈蘭亭序〉。唐太宗得到〈蘭亭序〉，如獲至寶，據說他去世的時候，將〈蘭亭序〉作為殉葬品埋進了昭陵，這以後，這件稀世之寶就再也沒有在人間出現過。

幸好唐太宗在世的時候，曾經讓書法名家虞世南、歐陽詢、褚遂良各臨寫了一本，又讓弘文館學士馮承素雙鉤摹寫填墨，賞賜皇子大臣，這些臨本和摹本都流傳下來了。

據說王羲之有七個兒子，個個都善書法，最有名的，是小兒子王獻之。

王羲之小的時候寫字，王羲之從背後突然去抽他的筆，沒有抽動，王羲之很高興，認為他以後一定能成大器。

有關王獻之的傳說也很多。

有一次王羲之在壁上題字，還沒有題完，就有事出去了，王獻之看見以後，就把字擦掉，自己重寫了一遍。王羲之回家以後，看見壁上的字，搖搖頭說：「看來我走的時候真是喝醉了。」

還有一次，一個少年想得到王獻之的字，就故意穿了一件新的白紗衣去見他。王獻之一見，果然讓他脫下來，在上面寫滿了字，有楷書，有草書。少年非常高興，他看見左右的人躍躍欲試，想搶他的衣服，趕緊拿起來就跑，那些人追上來搶，把衣服扯得四分五裂，那個少年只搶到一隻衣袖。

東晉名臣謝安，是王羲之的好朋友，和王獻之的關係也很不錯。王獻之的書信，都為時人所寶，皇帝甚至用來賞賜大臣。謝安也是書法家，不太看重王獻之的字，認為不及他父親的字好。王獻之給謝安寫信，都精心書寫，認為謝安一定會收藏起來，哪知道謝安都是在後面寫上回信就還給王獻之了。

謝安曾經問王獻之：「你的書法比你父親如何？」王獻之說：「我當然比他好。」謝安說：「但謝安和王獻之有一段很有名的對話。

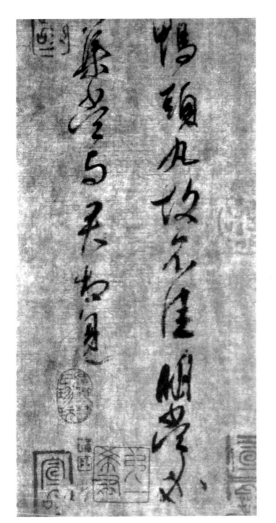

王獻之〈鴨頭丸帖〉

大家的評價可不是這樣的。」王獻之回答說：「那些人懂什麼。」

這是不是王獻之沒有自知之明？不是。王獻之在對書法的認識上和王羲之是有一些區別的。

王獻之曾經對父親王羲之說：「大人宜改體。」不管王羲之是不是聽了他的話，但確實「改」了「體」，完成了從章草到今草的過渡。也完成了隸書向楷書的過渡。在父親巨大的光環籠罩下，王獻之該怎樣做？似乎也應該是「改體」。

王獻之確實也「改體」了。他一改父親的內擫筆法為外拓，一變父親的溫文爾雅為鋒芒畢露。唐

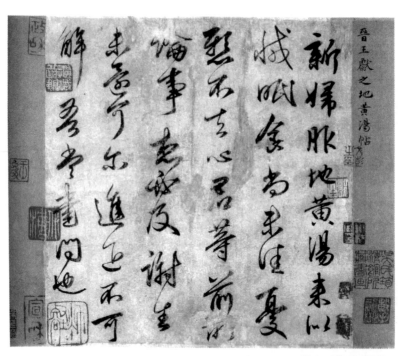

王獻之〈地黃湯帖〉

張懷瓘《書議》說：「子敬才高識遠，行草之外，更開一門。」稱他為「筆法體勢之中，最為風流者也」。後人稱之為「破體」，為「一筆書」。他的書法成就非常高，與王羲之並稱「二王」，同為晉人書法的代表。

〈洛神賦十三行〉就是這種書風的代表作之一。

曹植的〈洛神賦〉，是一篇情摯文茂的美文，深受人們的喜愛。顧愷之繪之於畫，王獻之書之於紙。遺憾的是王獻之所書的〈洛神賦〉，到宋時就只剩下十三行了。據說為賈似道所得，賈將它刻在一方極溫潤的水蒼色的端石上，美其名曰為「碧玉」，所以稱〈玉版十三行〉。

王獻之〈洛神賦十三行〉

此書為小楷，但與鍾繇、王羲之小楷已大不同。體勢峻拔奇巧，風神秀逸蕭散，用筆不帶一絲隸

意，結體不再方扁，而是略帶修長，純然楷書意味，被稱為晉人楷書極則。

他的代表作，還有〈鵝群帖〉、〈中秋帖〉等，都是書法史上的極品。

強悍的北方書風

東漢末年，曹魏集團崛起，最終取代漢室，建立了魏國。曹操在奪取江山的過程中，重用下層庶族地主，以打擊東漢後期勢力極大的門閥世族地主。他在〈求賢令〉中甚至說哪怕是「盜嫂受金」，也就是和嫂嫂有不正當關係和公開接受賄賂的人，只要有才能，都可以得到重用。但是，當曹丕建立政權以後，為了鞏固曹氏集團的統治，不得不向世族地主妥協，以求得他們的支持。司馬氏集團就是這樣孕育起來並最終取代曹魏集團，最後滅掉西蜀和東吳，統一了全國，建立起大一統的西晉王朝。

但是，西晉實行極端的門閥制度，政權集中在少數世族大地主手中，世族地主的愚昧貪婪激化了社會矛盾，「八王之亂」加劇了這些矛盾，削弱了西晉的實力。北方匈奴劉淵、劉聰建立的前漢，力量不斷壯大，最終攻佔洛陽和長安。司馬氏為首的公卿貴戚倉皇逃往江南，西晉滅亡。

西晉貴族倉皇逃往江南，在建康（今江蘇南京）建立起偏安一隅的東晉王朝。

這時，北方以匈奴、鮮卑、羯、氐、羌為代表的少數民族勢力不斷壯大，氐族苻氏建立的前秦逐步統一了北方，成為晉朝北方的強敵。西元三八三年，苻堅帶領九十萬大軍，號稱百萬，進攻東晉。

當時東晉謝安執政，他派謝石、謝玄帶領八萬北府兵，與苻堅戰於淝水，結果大敗前秦軍。從此，形成南北對峙的相持局面。

淝水之戰後，前秦統治迅速瓦解，鮮卑拓跋氏逐漸統一北方，建立起強大的北魏帝國。

北魏孝文帝是一個有雄才大略的帝王，他大膽吸收先進的漢文化，改變其落後與野蠻的習俗。他把都城從平城（今山西大同）遷到洛陽，讓鮮卑貴族改姓漢姓，他自己就改姓元。規定在朝廷上不准說鮮卑話，必須說漢話。又讓鮮卑貴族穿漢人的衣服，取漢人女子為妻。同時整頓吏治，發展生產，加上佛教文化的影響，北魏很快壯大起來。

政治上的相對清明、經濟上的發達，也促進了文化的發展。但是，這種生吞活剝式的接收，不可能學到漢文化的精髓，北碑書法即是一例。

漢代的碑刻很盛，曹魏時期，曹操就下過禁碑令，西晉時期，也一再下過禁碑令。北魏解除了禁碑令，碑刻之風一時大盛。

北魏的書法，以復古為主導，但並未得到漢隸的精髓；以楷法入碑，又沒有掌握好楷書的要領，形成了一種似隸非隸、似楷非楷的書體，加上許多刻碑者的拙劣，因此形成了中國書法史上又一種獨特的新形式——魏碑。

和南方貴族氣質溫文爾雅的書法相比，**魏碑書法奇崛剛硬**，想以楷書入碑，又沒有掌握好楷書的技法，**楷書中仍保留了很強的隸書意味，波、磔筆法隨時出現，而且變得方折勁健，看似不規整的結體，卻有一種強悍的視覺衝擊力。**

北碑書法，主要有三種形式：第一，佛教造像題記；第二，民間碑刻；第三，摩崖石刻。

康有為在《廣藝舟雙楫》中，把魏碑書法分為奇逸、古樸、古茂、瘦硬、高美、峻美、奇古、精能、

禪靜寺刹前銘

敬史君之碑

公名字顯儁平

陽泰平人蓋虞舜

之苗裔田敬仲之

後也羿有康我之

唱敬有和鳴之應

德徽書史道合無

〈敬使君碑〉

峻宕、虛和、圓靜、亢夷、莊茂、豐厚、方重、靡逸等十幾種美,並且說,看這些碑,就像遊群玉之山,如行山陰道中,凡後世所有的風格無不具備,凡後世書法所有的意趣也無不具備,並說:「凡魏碑,隨取一家,皆足成體;盡合諸家,則為具美。」

龍門二十品

魏晉南北朝時期，佛教非常繁榮。北魏時期，佛教極為興盛，據楊衒之《洛陽伽藍記》記載，僅洛陽一處，就有佛寺一千餘所，而全國寺院多達三萬餘所，僧尼二百多萬，佛教藝術也極為繁榮。

西元四九三年，魏孝文帝遷都洛陽，魏宗室比丘慧成開始在洛陽城南的龍門山開鑿石窟。經過近四百年斷斷續續的雕鑿，現存窟龕二千三百四十五個，佛塔七十餘座。

從河南洛陽南行十三公里左右，就到了著名的「四大佛窟」之一的龍門石窟。這裡伊水長流，兩山夾峙，有如門闕。一邊，是唐代大詩人白居易長眠的香山；一邊，是龍門山。在龍門山上，有自北魏至北宋開鑿的大大小小的佛窟，至今尚存的就有一千三百五十二個，有佛龕二千三百四十五，造像多至十萬餘尊，是中國雕塑藝術的寶庫。

這些造像，大多都有題記。人們在龍門造佛像，有的是為君，有的是為友，有的是為亡妻，有的是為夭女。造好像後，有的人就要刻石記載這一件事，這就是龍門造像題記的來歷。許多題記書法都十分精美，尤其是北魏造像題記，是魏碑書法的代表作品，被康有為稱為「雄峻偉茂，極意發宕，方筆之極軌也」（《廣藝舟雙楫‧餘論》）。

清代碑學大興以後，龍門石窟造像題記引起了人們的注意，開始搜求椎拓。開始僅由黃易拓〈始平公造像記〉一品，後來增至〈四品〉、〈十品〉、〈二十品〉、〈五百品〉乃至〈龍門全山〉。其

中，以〈龍門二十品〉最為實用，影響也最大。

〈龍門二十品〉是經過許多書家選擇的，很具有代表性，所選題記，都是北魏書法中的精品。這二十品是：

〈始平公造像記〉
〈孫秋生造像記〉
〈尉遲造像記〉
〈解伯達造像記〉
〈一弗氏造像記〉
〈比丘惠感造像記〉
〈元詳造像記〉
〈魏靈藏造像記〉
〈楊大眼造像記〉
〈比丘道匠造像記〉
〈孫保造像記〉

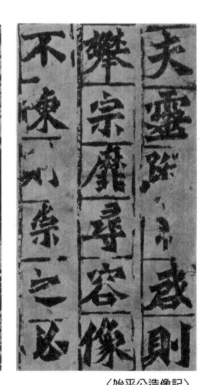

〈始平公造像記〉

〈高樹造像記〉

〈鄭長猷造像記〉

〈賀蘭汗造像記〉

〈馬振拜造像記〉

〈太妃侯造像記〉

〈慈香造像記〉

〈比丘法生造像記〉

〈元爕造像記〉

〈元佑造像記〉

〈龍門二十品〉，有十九品在古陽洞，僅有一品在老龍洞外慈香窟。

從〈二十品〉中，已經可以大致窺見龍門書風。**所書大致出於民間書手，一派天真，有人稱之為粗頭亂服，天真爛漫，但奇趣天成。**康有為在《廣藝舟雙楫·十六宗》中說：「魏碑無

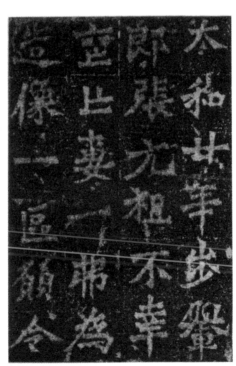

〈一弗氏造像記〉

不佳者，雖窮鄉兒女造像，而骨血峻宕，拙厚中皆有異態，構字亦緊密非常，豈與晉世皆當書之會耶？何其工也。譬江漢遊女之風詩，漢魏兒童之謠諺，自能蘊蓄古雅，有後世學士所不能為者，故能擇魏世造像記學之，已自能書矣。」

龍門造像題記書法對後世的影響非常大，康有為甚至認為有了魏碑，南碑（指南方之碑，如〈爨寶子〉、〈爨龍顏〉）、齊碑、周碑、隋碑都可以不要了，因為它們所有的風格在魏碑中就已經有了。在這裡，我們可以尋到後代許多著名書法家的源頭，如趙孟頫、鄧石如、趙之謙等。近現代書家，也都把龍門造像題記作為自己學

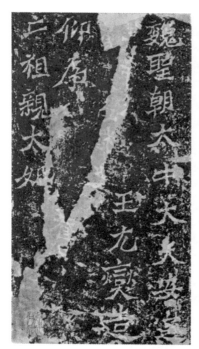

〈元變造像記〉

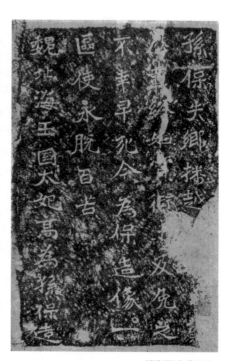

〈孫保造像記〉

習的極則。

舉一個例子。

〈楊大眼造像記〉全稱為〈楊大眼為孝文皇帝造像題記〉。碑在河南洛陽龍門山古陽洞北壁，為龍門造像記的名品之一。

楊大眼是北魏名將，勇冠三軍，南方人傳說他眼大如車輪，所以叫他「楊大眼」，真名反倒沒有人知道了。

王肅弟王秉降魏之初曾對楊大眼說：「在南聞君之名，以為眼如車輪，及見，乃不異人。」楊大眼說：「旗鼓相望，瞋眸奮發，足使君目不能視，何必大如車輪！」他的名聲，就像隋麻叔謀、五代王彥章一樣，可以止小兒夜哭。《魏書‧楊大眼傳》記載說，

〈楊大眼造像記〉

淮、泗、荊、沔之間有小孩啼哭，只要恐嚇他說：「楊大眼來了。」小兒哭聲立止。

〈楊大眼造像記〉的書法是典型的魏碑體，用筆尖棱畢現，橫折處向下提按，字字有力。康有為《廣藝舟雙楫》把它歸入「雄強厚密」一類，又稱其「方重」，說它是「峻健豐偉之宗」。他在《廣藝舟雙楫·傳衛》中說：「北碑〈楊大眼〉、〈始平公〉、〈鄭長猷〉、〈魏靈藏〉，氣象揮霍，體裁凝重。」

〈楊大眼造像記〉

北魏摩崖雙璧

漢中褒斜谷口是褒斜道最險要的隘口，絕壁陡峻，崖邊水流湍急，很難架設棧道。東漢永平年間，漢明帝下詔在最險之處開鑿穿山隧道，歷時六年而成，古稱「石門」。當時，曾經書寫了〈石門頌〉記載此事。

後來石門道破廢，北魏梁、秦二州刺史羊祉重修褒谷道，修好以後，又在摩崖上刻了〈石門銘〉紀念此事。

〈石門銘〉距漢代〈石門頌〉不遠，書法受其一定影響，〈石門頌〉是解散了的隸書，而〈石門

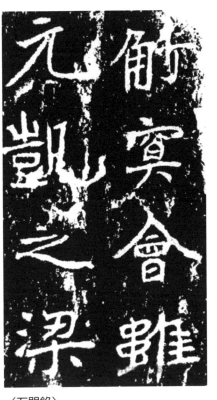

〈石門銘〉

銘〉則是不規範的楷書。但是，都大開大闔，氣勢開張。〈石門銘〉的結體用筆又有魏碑特色，形成獨特的藝術特色，被康有為譽為「神品」，稱之為飛逸渾穆之宗。

〈石門銘〉全稱〈泰山羊祉開復石門銘〉，北魏宣武帝永平二年（509）正月刻，由太原典簽王遠書丹、武阿仁鑿刻於陝西褒城縣東北褒斜谷石門崖壁。今已割崖移藏於陝西漢中博物館。

北魏摩崖的另一精品是〈鄭文公碑〉。

北魏著名的摩崖刻石〈鄭文公碑〉很有點與眾不同。此碑先是刻在天柱山巔，後來發現披縣南方雲峰山的石質較佳，又再重刻。於是〈鄭文公碑〉就有了內容差不多，書法也相同的兩塊。為了區別，就把先刻的稱為〈鄭文公上碑〉，後刻的稱為〈鄭文公下碑〉。因為石質的原因，〈下碑〉較〈上碑〉完整。

〈鄭文公上碑〉字小、字多漫漶，難以辨識；〈下碑〉字大，且多完好，通常所謂〈鄭文公碑〉一般即指〈下碑〉。〈鄭文公下碑〉全稱〈魏故中書令秘書監使持節督兗州諸軍事安東將軍兗州刺史南陽文公鄭君之碑〉，北魏永平四年（511）刊立。鄭文公，鄭羲稱號，故別名〈鄭羲碑〉。碑高二·六五米，寬三·六七米，為山中諸刻石之冠。碑文正書五十一行，行二十九字，計一千二百四十三字，

碑是誰寫的？碑文上沒有寫，現在都認為是鄭道昭。鄭道昭是碑主鄭羲（即鄭文公）的兒子，他是著名的書法家，為自己的父親書丹，當然是應該的。還有一個理由，兩碑和鄭道昭在雲峰、天柱等山的題名、題詩風格一樣，所以清代阮元就認為書者就是鄭道昭。

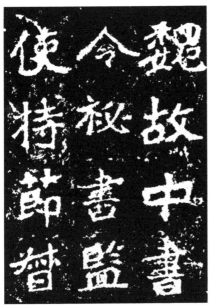

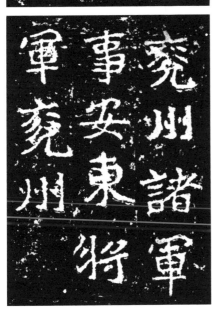

〈鄭文公碑〉

記述滎陽鄭氏家族歷史及鄭羲生前事略，其書法謹嚴渾厚，剛勁秀美，堪稱一代名作。清包世臣《藝舟雙楫》說：「北魏書〈經石峪〉大字，〈雲峰山五言〉，〈鄭文公碑〉、〈刁惠公誌〉為一種，皆出〈乙瑛〉，有雲鶴海鷗之態。」由於石質堅硬，刻工精巧，雖距今一千五百餘年，依然字跡清晰，點劃棱角分明，全碑除殘損幾字外，餘皆保存完好。堪稱書苑奇葩。

方圓結合的北魏碑刻

魏碑藝術的精華，一在龍門造像題記，一在以〈石門銘〉、〈鄭文公碑〉為代表的摩崖刻石，一在碑刻。〈張猛龍碑〉、〈元弼墓誌〉、〈張黑女墓誌〉等就是北魏碑刻的代表作之一。

龍門刻石，被康有為稱為「方筆之極軌」；以〈鄭文公碑〉為代表的〈雲峰刻石〉，被康有為稱為「圓筆之極軌」。而北朝的碑刻，有些就是二者的結合。

方筆走到極致，不免會過分生硬粗糙；圓筆走到極致，不免會圓轉浮滑。所以我們在欣賞魏碑的時候，常常在讚歎驚訝之餘，又有一點美中不足的遺憾。

〈張猛龍碑〉、〈元弼墓誌〉、〈張黑女墓誌〉等，都採用融方入圓，融圓入方的筆法，這實際是魏碑書法的進步，是隸書向楷書的過渡。

〈張猛龍碑〉碑文記載了張猛龍興辦教育的事蹟，運筆剛健挺勁、斬釘截鐵，可以看到〈始平公〉的影響，如橫、直劃的方筆起筆，轉折處的方棱及三角形的點等，都保留了〈始平公〉的舊貌。但也並非筆筆都方，而是變化多端，有方有圓，比〈始平公〉更精美細膩。

碑之字體略長，結體已經是比較標準的楷書了。而且，結體非常端麗，有的筆劃結體中，甚至有一點行書的味道，尤其是碑陰。所以康有為在《廣藝舟雙楫・行草》中說：「碑本皆真書，而亦有兼行書之長，如〈張猛龍碑陰〉，筆力驚絕，意態逸宕，為石本行書第一。」並說：「〈張猛龍〉如周

公制禮，事事皆美善。」（《廣藝舟
雙楫・碑評》）

　〈張猛龍碑〉是魏碑書法漸趨精
細的代表，也是魏、晉楷書向唐楷過
渡的津梁。

　〈張黑女墓誌〉本名〈張玄墓
誌〉，墓主為魏吏部尚書、并州刺
史張玄，字黑女。此碑刻於晉泰元年
（531）十月，原石已經亡佚。清道光
年間何紹基得到裱本，才大傳於世。
但為了避清康熙帝玄燁諱，改稱〈張
黑女墓誌〉。何紹基得此本後，欣喜
若狂，愛不釋手，舟車旅途中時時把
玩臨摹。

　〈張玄墓誌〉以方筆為主，兼以
圓轉，橫畫或圓起方收，或方起圓收，

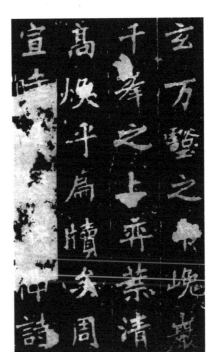

〈張猛龍碑〉

〈張黑女墓誌〉

長捺一波三折，轉角含分隸遺意，不少用筆有行書意。結字微扁，體含動勢。既承北魏神韻，又開唐楷法則；既有北碑俊邁之氣，又含南帖溫文爾雅之風，堪稱北碑之佼佼者。何紹基跋此碑說：「余既性嗜北碑，故摹仿甚勤，而購藏亦富。化篆、分入楷，遂爾無種不妙，無妙不臻。然遒厚精古，未有可比肩〈黑女〉者。」康有為對此碑也十分推崇，稱之為「質峻偏宕之宗」。

毀譽參半的二爨

清乾隆四十三年（1778），在雲南南寧（今曲靖）出土了一方石碑，字體極為怪誕，當時並未引起人們的重視，後來被一鄉民用作壓豆腐的石板。咸豐二年（1852），曲靖知府鄧爾恒發現豆腐上有字跡，大為驚異，急忙派人找到賣豆腐之人，將碑石運回府中，後置於城中武侯祠。當時，正是碑學大興而帖學告退的時代。所以，它一經發現，其怪誕的用筆、隨意的結體所表現出的古樸味道，立刻引起人們極大的興趣，被視為書法作品中的奇珍異寶。康有為譽為「已冠古今」。

三國時的吳國和蜀國，都注意對西南邊疆的開發。東晉以後，這種開發仍不斷進行。西南許多少數民族都向中原俯首稱臣。

雲南南寧地區，是彝族人民居住的地方。東晉時，他們的首領爨寶子，一位只活了二十三歲的奴隸主，被封為振威將軍、建寧太守。〈爨寶子碑〉就是記敘他的生平和功績的。他雖然一生平庸，卻因為此碑而名垂千古。

〈爨寶子碑〉書風稚拙奇古，體勢方厚，最奇特的是它的筆法，尤其是橫畫，左右兩頭向上翹起，成兩個尖角，中間則微微凹進，非常獨特。

它的結構似隸非隸，似楷非楷，用筆以方筆為主，端重古樸，拙中有巧，看似呆笨，卻又有飛動之勢，被認為是奇古厚樸一派書風的代表作。

從書法藝術的角度看，〈爨寶子碑〉方筆直入，結體堅實，比起程式化了的楷書，顯得粗獷凝重，絕俗習氣，因用筆或舒展，或收斂，或方折，或圓通，平實無奇的結體顯得巧拙相宜，雄強奇古，所以通篇看來，參差錯落，各得其所。

但是，有兩個問題也是我們在欣賞、學習此碑時應該注意的。

一是它的筆劃，處處出鋒，橫畫的特殊形式，被人戲稱為「元寶體」。這種筆劃，用柔軟的毛筆直接書寫是很不容易的，可能是因為刻碑者的技術較差而造成的。

二是它的隸、楷結合的結構，也應該看作是書法不成熟的一種表現。

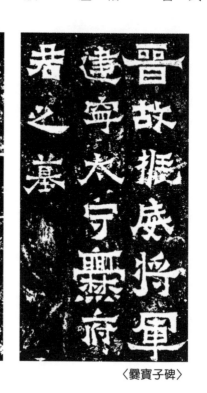

〈爨寶子碑〉

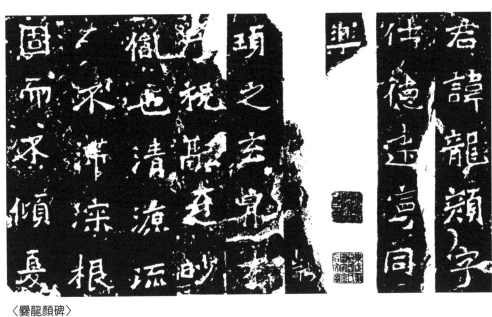

〈爨龍顏碑〉

雖然由此造成了一種近於笨拙的美，但是它並不代表書法發展的方向。

清道光年間，金石學家、收藏家阮元任雲、貴總督時又訪得一方石碑，就是二爨之一的〈爨龍顏碑〉。

在雲南邊陲，還有一位爨族首領因為一塊墓碑而名垂千古，他就是被封為龍驤將軍、護鎮蠻校尉、寧州刺史、邛都縣侯的爨龍顏。他死了以後，立了一塊墓碑，就是這通〈爨龍顏碑〉，因為地處邊陲，流傳不廣，鮮為人知。

阮元訪得此碑之後，方大顯於世。康有為對此碑推崇備至，他在《廣藝舟雙楫·碑品》中將〈爨龍顏碑〉列為「神品第一」，贊其「下畫如昆刀刻玉，但見渾美；佈勢如精工畫人，各有意度。當為隸、楷極則」（《廣藝舟雙楫·寶南》）。

與〈爨寶子碑〉相比，此碑較大，字數亦多，又稱「大爨碑」，〈爨寶子碑〉稱「小爨碑」，合稱「二爨」。碑立於南朝劉宋孝武帝大明二年（458），比〈爨寶子碑〉晚五十多年。

此碑筆力雄強，結體茂密，繼承漢碑法度，有隸書遺意。運筆方中帶圓，筆劃沉毅雄拔，興酣趣足，意態奇逸。和〈爨寶子〉相比，它要中正平和一些。有人將它與〈嵩高靈廟碑〉相比，認為「淳樸之氣則〈靈廟〉為勝，雋逸之姿則〈爨碑〉為長」。「魏、晉以還，此兩碑為書家之鼻祖銘〈爨龍顏碑跋〉）。康有為說它「為雄強茂美之宗」。

由隸向楷的過渡

隸書、魏碑向楷書過渡，是歷史的必然；南方秀媚書風和北方剛勁書風的融合，也是歷史的必然。

這種過渡與融合，在南北朝後期已經在悄悄地進行著，尤其是庾信、王褒等南方文人和書家到了北方以後，更促進了這種過渡和融合。在〈張猛龍碑〉、〈張黑女墓誌〉及大量南北朝碑碣墓誌中，都可以看到這種情況。

隋代的大一統，加快了這種過渡和融合的腳步，〈龍藏寺碑〉就是這種過渡和融合的代表。

〈龍藏寺碑〉已是標準的楷書，只不過在有些橫畫和捺畫上，還可以看到一點隸書的痕跡。康有為對它評價極高，他認為隋碑漸失古意，缺少虛和高穆之風，存有此風的，只有〈龍藏寺碑〉。稱它綜合了〈吊比干〉、〈鄭文公〉、〈敬使君〉、〈劉懿〉、〈李仲璿〉等的特點，說它不僅是隋碑第

〈龍藏寺碑〉

〈董美人墓誌〉

一，而且唐代虞世南、歐陽詢、薛稷、陸柬之等都受它的影響。隋代本來就是承上啟下的朝代，〈龍藏寺碑〉則是承上啟下的名碑，它對唐代楷書的完善和多種清麗風格的形成影響很大。

另一通很有名的隋碑是〈董美人墓誌〉。

董美人是隋文帝第四子蜀王楊秀的愛妃，不幸病逝，死的時候才十九歲。楊秀痛悼有加，親自撰寫了這篇碑文以表哀悼之情。

隋代書法，是由隸書過渡到楷書的關鍵，有一些碑碣，已經基本拋棄了隸書筆法，和唐代以後的楷書已經沒有多大區別。上面說到的〈龍藏寺碑〉就是這樣的作品，〈董美人墓誌〉也是，所不同的是，〈董美人墓誌〉是小楷。

〈董美人墓誌〉是隋楷中的上品，結體端正秀美，筆法精勁婉麗。無論用筆結體，都完全脫盡隸

意，筆致較瘦硬堅挺，給人以爽朗勁健的感覺。一般評論認為已開唐鍾紹京小楷一路先河，此說並不完全準確。從大處講，它對唐人楷書的形成，尤其是唐初虞世南、歐陽詢、褚遂良等人的楷書有很大影響。從小楷的角度講，受它影響最大的應該是蘇孝慈的小楷，而鍾紹京小楷無論用筆結體都與之有一定的差別。

隋代名碑，還得說一說出土很晚的〈蘇孝慈碑〉。

此碑是清光緒十三年（1887）在陝西蒲城縣出土的。碑出土以後，有人以為是後人贗作。但把當時號稱能書的人的字和它相比，都達不到它的高度，根本就無從作贗，才相信它是真的隋碑。

〈蘇孝慈碑〉已是很標準的楷書，和唐初歐、虞等人的楷書已經非常相似。結體中宮嚴密，但靈動飄逸，有端莊秀麗之美，兼南帖之綿麗和北碑之峻整，集秀麗與雄勁於一身。

〈蘇孝慈碑〉

肆

大唐風貌　法度森嚴

「歐體」（歐陽詢）楷書，與「顏體」（顏真卿）、「柳體」（柳公權）、「趙

體」（趙孟頫）合稱中國書法史上四大楷書。

唐初書法總體的審美要求是瘦硬，盛唐時期，豐腴肥勁的書風受到人們的喜愛，代表人物為顏真卿。他以圓筆易方筆，形成了雄偉開闊、遒勁方正、充滿陽剛之氣的「顏體」。

張旭與懷素兩大草書家，被稱為「顛張醉素」。他們的草書完全是自我精神的外化，創作出如此前無古人的狂草藝術，開創了草書的新時代。

行書在唐代不是主流書體，但唐人在書信、詩文草稿等地方仍多用行書。著名的大家是顏真卿和李邕。顏真卿的《祭姪文稿》被稱為「天下行書第二」。

唐代寫篆、隸者少，最有名的篆書大家是李陽冰。隸書名家除唐玄宗外，不過韓擇木、李潮、史惟則數人而已。

二王路線的延續

南朝的宋、齊、梁、陳四代，審美趣味與北方民族迥異，重形式而不重內容，走的是綺靡清麗的道路，詩歌藝術甚至走入趣味低俗的宮體詩歧途。二王那種溫文爾雅、風流倜儻的貴族書風，深受六朝士人的喜愛。從羊欣、王僧虔到後來入了北朝的庾信、王褒，走的都是二王的路線，直到隋代的智永。

智永是陳、隋時期山陰永興寺的一個和尚，說起來，他的來頭可不小，他俗姓王，是書聖王羲之的七世孫。嚴守家法，三十餘年不下樓，專心學書，書寫了〈真草千字文〉八百餘本，浙東諸寺各施一本。閉門精研數十年，功力之深，用筆之精熟

智永〈真草千字文〉

可想而知，但也因此限制了他對傳統的突破。

智永最大的貢獻，在於把正宗的二王書法傳授給唐初四大書家之一的虞世南，影響了唐一代書風，他的志向大概也在此。

唐太宗可以算是一世英主了，他不僅東征西戰，是唐帝國的實際諦造者，而且愛好文學藝術，對詩歌和書法尤其喜愛。他於書法深愛二王，自己也學習二王書。有一次作書，他準備寫一個「戩」字，但只寫了左半邊的「晉」字，就把筆放下了。左右很奇怪。唐太宗說：「『戈』法最難，王羲之說：『每作一戈，如百鈞之弩發。』我怎麼也寫不好，讓虞世南來示範一下吧。」虞世南是唐太宗的書法老師，就提筆把右邊的「戈」添上去了。第二天，唐太宗把這個「戩」字拿給魏徵看，問他像不像虞世南的字。魏徵說：「就右邊的『戈』像。」

虞世南（558-638），字伯施，越州餘姚人。他初仕經歷了陳、隋兩代，入唐後受到唐太宗的禮遇，被授秘書監，封永興縣公。世稱「虞秘監」、「虞永興」。他是著名學者顧野王的學生，學識極為淵博。據說唐太宗出行，左右問帶什麼書隨行。唐太宗說：「帶書幹什麼，帶上虞世南就行了，什麼書都在他肚子裡。」當時人稱他為「書櫥」。他為官清正，敢於直諫，被唐太宗稱為「博聞、德行、書翰、詞藻、忠直，一人而已，兼是五善」。

虞世南的書法，得自智永親授，是正宗的二王書法嫡傳。與歐陽詢、褚遂良、薛稷並稱「初唐四大家」。他的書法，蘊藉含蓄，被唐李嗣真《書後品》稱為「羅綺嬌春，鵷鴻戲沼」。當時與另一大

大唐風貌 法度森嚴

虞世南〈孔子廟堂碑〉

書法家歐陽詢齊名，世稱「歐虞」。可以這樣說，虞世南是唐初二王舊法的繼承者，歐陽詢是唐人楷書的開創者。

虞世南傳世書跡以〈孔子廟堂碑〉為最，是學習楷書的很好範本，此外，楷書〈破邪論〉、〈昭仁寺碑〉，行書〈積年帖〉、〈借乳缽帖〉、〈枕臥帖〉、〈翰墨帖〉、〈汝南公主墓誌〉，草書〈論道帖〉、〈前書帖〉等，都是很好的臨習範本。

歐、褚書法的繼承與變化

如果說隋唐以前，書法是一種愛好，那麼隋唐以後，則是讀書人的一種必修課。唐代實行科舉，對士子有「四才三銓」的要求。所謂「四才」，是銓選的四條標準，即身、言、書、判。其中「書」要求「楷法遒美」，要求楷書寫得很好，也就是說，如果書法不好，是考取不了功名，也就不能進入仕途的。

唐初，南方審美趣味佔主導地位，綺靡柔弱，與泱泱大唐的開闊恢宏很不協調。所以，一些有識之士就主張融合南北，比如陳子昂的詩歌革新主張。

在書法上，由於唐太宗的喜愛，二王書風一直籠罩著唐初書壇，也窒息著唐初書壇。當陳子昂提出要以魏晉風骨改變唐初承六朝餘緒的綺靡文風的時候，歐陽詢也開始對二王書風進行一些改革了。

歐陽詢（557-641），字信本，仕唐曾為太子率更令，封渤海縣男，又稱「歐陽率更」、「歐陽渤海」。他幼年遭遇並不好，父親在陳時以謀反被誅，幸好他被江總收養，而且讓他接受了良好的教育。他是一個書法天才，學二王法很有心得。他對純粹的二王書風一統天下的情況不滿意了，要探求一條自己的路，形成自己的書法風格。於是，**他向北碑學習，向漢隸學習，於規矩中見飄逸，變虞書**的「**內含剛柔**」為「**外露筋骨**」，**楷法中又有隸意，終於形成自己的書風，被稱為「歐體」**。他的楷書、行書，被張懷瓘《書斷》稱為「雖於大令（王獻之）別成一體，森森焉若武庫矛戟，風神嚴於智永，

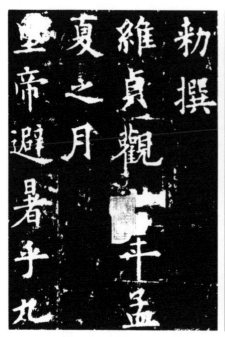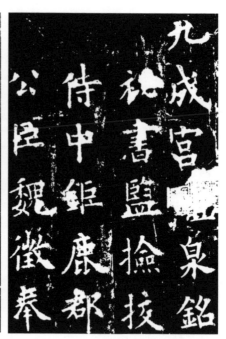

歐陽詢〈九成宮醴泉銘〉

潤色寡於虞世南」。「歐體」楷書，與「顏體」（顏真卿）、「柳體」（柳公權）、「趙體」（趙孟頫）合稱中國書法史上四大楷書，是後人學習楷書的最好範本之一。

唐貞觀五年（631），唐太宗李世民下令修復隋文帝的仁壽宮，改名九成宮。第二年，唐太宗到九成宮避暑，偶然發現有一清泉。唐太宗十分高興，便令魏徵撰文、歐陽詢書寫了一通石碑。這就是著名的〈九成宮醴泉銘〉。

歐陽詢書寫此銘，時年七十六歲，其書法藝術已是爐火純青，加之又是奉敕用心之作，自古以來，一直被譽為「楷書之極則」，備受人們喜愛，是學習楷書的最好範本之一。

歐陽詢的傳世書跡除了〈九成宮醴泉

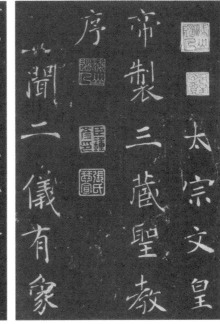

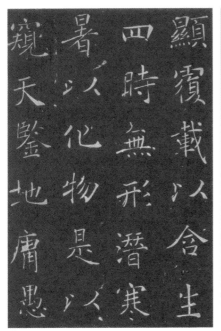

褚遂良〈雁塔聖教序〉

銘〉以外，還有〈皇甫誕碑〉、〈化度寺邑禪師碑〉、〈虞恭公溫彥博碑〉、〈九歌碑〉、〈史事帖〉、〈張翰帖〉、〈卜商帖〉、〈夢奠帖〉、〈千字文碑〉等。

貞觀十二年（638），虞世南去世了。唐太宗對這位書法老師緬懷不已。他對魏徵說：「虞世南去世了，歐陽詢年事已高，以後沒有人和我討論書法了。」魏徵說：「有。褚遂良學二王書很有心得，下筆遒麗，可以和他討論。」唐太宗馬上宣褚遂良進宮，看了他書寫，又和他討論書藝，非常高興，馬上詔令侍書。

褚遂良（596-658），字登善，杭州錢塘人。唐高宗時封河南縣公，世稱「褚河南」。他的父親褚亮是唐初名臣，與虞世南、歐陽詢關係很好，褚遂良從小就受到

這兩位書法大師的指點，起步極高，深得二王精髓。據說唐太宗收了一大堆王羲之的書跡，真偽雜陳，無法辨別。褚遂良也是一一分辨，無一錯誤。

褚遂良也是一個書法天才。他也不滿意緊守二王法，甚至對歐陽詢的新書體也有看法。於是廣習北碑，博採眾長，終於形成了自己的風格。**虞世南的楷書，緊守二王法，蘊藉典麗；歐陽詢的楷書，參以隸意，方正嚴謹。而褚遂良的楷書，已不再板著面孔，顯現出一種飄逸流動的美。他的字，仍帶**有濃厚的隸書方筆筆意，但結體疏朗，靈活流動，在嚴謹的法度之中顯示出高度的藝術美。褚遂良的楷書，已含有行書意味，對後世米芾等人的行書影響很大。

褚遂良的傳世書跡有〈雁塔聖教序〉、〈伊闕佛龕碑〉、〈孟法師碑〉、〈同州聖教序〉、〈房玄齡碑〉、〈倪寬贊〉、〈陰符經〉、〈枯樹賦〉、〈帝京篇〉等，他臨寫的王羲之〈蘭亭序〉，是唐人臨摹的三大《蘭亭序》之一。其中，〈聖教序〉也是公認的臨習楷書的最好範本之一。

初唐的楷書名家，還有一位薛稷，他和虞世南、歐陽詢、褚遂良合稱「初唐四大家」。他的書法，走的是褚遂良的道路，所以當時有「買褚得薛，不失其節」的說法。他的書法，成就和影響都不及虞、歐、褚三家，但他在繪畫上的成就卻極高。他是畫鶴的名家，他畫的六扇鶴屏風，被作為畫工的範本，稱為「薛家樣」。

薛稷的〈信行禪師碑〉也是可以臨習的楷書範本。宋徽宗趙佶就師法薛稷，後來創瘦金體書法。

堂堂正氣的顏書

盛唐時期，政權穩固，經濟發達，國力強盛，文化繁榮，達到了中國封建社會的巔峰，唐初柔靡綺麗的文藝風格和審美趣味已經與盛唐氣象格格不入。陳子昂的詩歌革新主張，經過李白、杜甫、王維、高適、孟浩然、王昌齡等人的努力，已經成功完成了唐詩的改革；經過吳道子、王維、李思訓、李昭道等人的努力，唐代繪畫也已經顯現輝煌。

唐代書法，也經歷了幾次變化。**唐初，尚二王書，但總體的審美要求是瘦硬**，杜甫就說「書貴瘦硬方通神」（〈李潮八分小篆歌〉）。**盛唐時期，審美趣味有些變化，豐腴肥勁的書風受到人們的喜愛**。這種風格的楷書的代表人物是徐浩和顏真卿。

徐浩（703-782），字季海，越州人。他活了八十歲，經歷了從盛唐到中唐的漫長歲月。本來，他是和顏真卿齊名的書法家，聲名甚至還在顏真卿之上，但是，自宋以後漸漸有點被人瞧不起了。

《新唐書‧徐浩傳》評他的書法是「怒猊抉石，渴驥奔泉」，評價是極高的。肅宗朝，四方詔令皆出徐手。五代以後，他的聲名就漸漸不如顏真卿了。究其原因有二：第一，顏氏一門，在「安史之亂」中的凜然正氣，影響了後人對其藝術的評價；第二，顏真卿越到晚年，書法越成熟。而徐浩晚年之書氣骨有些衰弱了。米芾就說他「晚年力過，更無氣骨」（《海岳名言》）。

徐浩的楷書，變瘦硬為豐腴，成就是很高的。宋朱長文《續書斷》說：「浩之為書，識銳於內。

振華於外，有君子之器焉。」

完成盛唐書法變革的，是顏真卿。

天寶十四載（755）「安史之亂」起，叛軍所至，州郡府縣望風投降，只有少數守將，堅守不降。最有名的，除張巡、許遠守睢陽外，還有顏氏一門。顏真卿守平原郡，堂兄顏杲卿、姪兒顏季明守常山郡，都堅守不降。常山被攻破，顏杲卿寧死不屈，罵賊而死，季明也同時遇害。

德宗時，李希烈叛。宰相盧杞陷害顏真卿，派他去勸降，顏真卿明知此行凶多吉少，仍毅然前往，被李希烈扣留，忠貞不屈，被李希烈縊殺。一門忠烈，光照千古。

顏真卿（709-785），字清臣，京兆萬年人。唐玄宗時進士，為楊國忠所惡，出為平原太守，世稱「顏平原」。「安史之亂」時，為十七郡抗賊盟主。肅宗時為吏部尚書、太子太師，封魯郡開國公，故又稱「顏魯公」。德宗時為李希烈所害。

蘇東坡在《東坡題跋》中說：「君子之於學，百工之於技，自三代歷漢至唐而備矣。故詩至於杜子美，文至於韓退之，書至於顏魯公，畫至於吳道子，而古今之變，天下之能事畢矣。」所說的關鍵，在一個「變」字。

楷書經過唐初虞、歐、褚諸人的努力，雖然已經成熟，但是，走的是二王路線，是一種典雅端麗的貴族書風。側姿取勢，「氣秀色潤」，「美人嬋娟」，氣度狹小，遠離世俗。杜甫的詩歌、韓愈的古文、吳道子的寫意、顏真卿的楷書，都是「變」——一變貴族的雅化韻味為大眾的通俗平易，二變

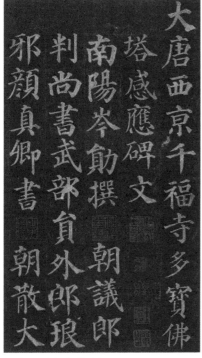

顏真卿〈多寶塔碑〉

境界狹小為氣勢恢宏。

顏真卿早年的楷書，如〈多寶塔碑〉，有明顯的向民間書手學習的痕跡。中年逐漸以外拓筆法改變歐、虞的內擫筆法，以圓筆易方筆，橫平豎直，蠶頭燕尾，已基本形成顏體的風格。晚年以〈顏勤禮碑〉和〈大字麻姑仙壇記〉為代表，正面示人，堂堂正氣，形成了雄偉開闊、遒勁方正、充滿陽剛之氣的「顏體」。

顏真卿的行書，完全脫離二王藩籬，隨意揮灑，奇趣天成，所書〈祭姪文稿〉被稱為「天下行書第二」。

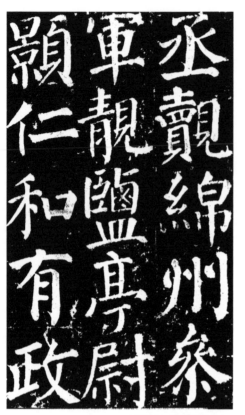

顏真卿〈顏勤禮碑〉

蘇軾《東坡題跋》說顏真卿書「雄秀獨出，一變古法，如杜子美詩，格力天縱，奄有漢、魏、晉、宋以來風流，後之作者，殆難復措手」。

顏真卿的變革，影響所及，不僅是唐代書法，而且對中國書法產生了不可估量的巨大影響。

顏真卿的傳世書跡有〈多寶塔碑〉、〈顏勤禮碑〉、〈顏氏家廟碑〉、〈東方朔畫贊〉、〈大唐中興頌〉、〈麻姑仙壇記〉、〈爭座位帖〉、〈八關齋會報德記〉、〈自書告身〉、〈祭姪文稿〉、〈蔡明遠帖〉等，都是書法史上的瑰寶，都是學習書法的最好範本。

楷法的極則

晚唐時期，官僚腐敗，藩鎮割據，宦官專權，李唐王朝無可奈何地走向衰落。初唐的進取精神喪失殆盡，盛唐的恢宏之氣不復存在，中唐的中興氣象也蕩然無存。人們的興趣由高山大河、皇邑通衢轉向閨閣庭院。審美理想也一變宏壯開闊為含蓄哀愁。於是，李白、杜甫詩歌的宏博頓挫，變為李賀、李商隱的僑佹纏綿；韓愈、柳宗元奇崛剛勁的散文變為小品文；吳道子大氣磅礡的繪畫變為張萱、周昉的仕女畫；開闊大度的顏書，也被進一步規範化。完成這一變化的，是柳公權。

柳公權（778-865），字誠懸，京兆華原人。憲宗元和初進士，官至太子賓客、太子少師，封河東郡公。他是唐代楷書集大成者。《舊唐書・柳公權傳》說他：「初學王書，遍閱近代筆法，體勢勁

柳公權〈玄秘塔碑〉

媚，自成一家。」唐文宗曾與群臣聯句，獨喜柳公權「薰風自南來，殿閣生微涼」，命他書於殿壁，字徑五寸。文宗感歎說：「就是鍾繇、王羲之復生，也不可能超越了。」可謂推崇備至。

他的楷書，將二王、歐、褚、顏的書法冶於一爐。吸收二王及歐、褚的出規入矩的法度，將歐、褚中宮緊密、敧側取勢的初唐風貌變得開展大方。他吸收顏字的特點，改變了顏書的通俗質樸面貌，使柳書成為一種極勁健、極秀美、完美純正的貴族氣派的風格，將唐代楷書推向極致。他的書法，名重一時，當時大臣家的碑誌，如果不是柳書，人以為不孝。他的楷書被稱為「柳體」，是書法史上四大楷體之一。

唐穆宗曾向柳公權請教筆法，柳公權回答說：「心正則筆正，乃可為法。」這是書法史上有名的「筆諫」。

他的傳世書跡有〈玄秘塔碑〉、〈神策軍碑〉、〈金剛般若經〉、〈福林寺戒塔銘〉、〈度人經〉、〈送梨帖題跋〉、〈清淨經〉、〈陰符經〉、〈蘭亭帖〉、〈李石神道碑〉等，其中，〈玄秘塔碑〉被公認為學習楷書的最好範本之一。

唐人的行書成就

唐人重法，八法具備的楷書被他們發展到極致。但是，在日常生活中，在書信、詩文草稿等地方，用得最多的還是行書。所以，雖然行書在唐代不是主流書體，但是，成就卻非常高。

唐初的重要書家，幾乎都有行書傳世，虞世南的〈汝南公主墓誌〉、歐陽詢的〈季鷹帖〉、〈卜商帖〉、褚遂良的〈枯樹賦〉、李世民的〈溫泉銘〉等，都是行書中的名帖。但基本上還是走的二王行書的道路。

盛唐時期，出了兩位行書大家，一位是顏真卿，一位是李邕。

顏真卿是楷書大家，偶作行書，便成千古絕唱。

唐天寶十四年（755），安祿山謀反，平原太守顏真卿聯絡其從兄常山太守顏杲卿起兵討伐叛軍。顏杲卿和兒子季明守常山（河北正定縣西南），顏真卿守平原（山東陵縣）。天寶十五載（756），安祿山叛軍圍攻常山。城破，顏杲卿及其少子季明遇害，顏氏一門被殺三十餘口。唐肅宗乾元元年（758），顏真卿派人到河北尋訪姪子顏季明遺骸，軀幹無存，僅得頭顱。顏真卿肝腸寸斷，悲憤至極，寫下了凜然正氣、情動千古的〈祭姪文〉。此帖為〈祭姪文〉草稿。

唐司空圖《詩品》「雄渾」下有「超以象外，得其環中」語，用來形容顏真卿的〈祭姪文稿〉再確切不過了。

顏真卿〈祭姪文稿〉

顏真卿〈爭座位帖〉

古人草稿，本不是書法創作，信手拈來，往往精彩無匹，何況〈祭姪文稿〉是顏真卿挾國恨家仇、痛悼親人的悲憤之情，正義凜然的忠義之心，借文字書法一抒胸臆，展卷自有一種堂堂正氣，挾天風海雨撲面而來的感覺。再細細展玩，雖然顏真卿無意求工，但深厚的書法功底，在一種最佳的創作狀態下，攘臂一揮，即成極品。清王頊齡說：「魯公忠義光日月。書法冠唐賢。片紙隻字，是為傳世之寶。況〈祭姪文〉尤為忠憤所激發。至性所鬱結，豈止筆精墨妙，可以震鑠千古者乎！」元陳繹曾〈跋〉說它「沉痛切骨，天真爛然，使人動心駭目，有不可形容之妙」。

〈祭姪文稿〉仍保留了顏書一貫的篆籀圓筆，結體開張舒展，章法捭闔自然。全稿疾徐有致、大小錯落、疏密相間、顧盼相呼，確為不可多得的書法精品。

顏真卿的另一行書名作是〈爭座位帖〉，被蘇軾稱為「此比公他書猶為奇特，信手自書，動有姿態」。米

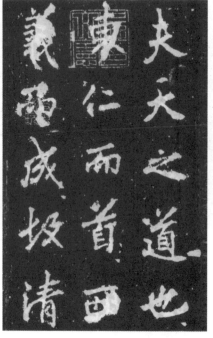

李邕〈嶽麓寺碑〉

芾稱「此帖在顏最為傑思，想其忠義憤發，頓挫鬱屈，意不在字，天真瑩露，在於此書」。後世有人把它與〈蘭亭序〉合稱雙璧。

唐人書家中，也有以行書名世的大家，他就是北海太守李邕。

李邕的父親，是為《昭明文選》作注的李善，是中國文化史上的大名人。李邕家學淵源，詩文辭賦都有名於時。他的書法，更是名重一時。李邕書法，從二王入手，頓挫起伏，盡得其妙，又參以己意變化，形成了自己的風格。

自古以來，都以篆、隸、楷書入碑，但唐太宗卻第一個以行書書碑。這位極愛書法的皇帝，留下了〈溫泉銘〉和〈晉祠銘〉兩個用行書書寫的碑。此後，以行書書碑就多起來了，李邕是其中最有名

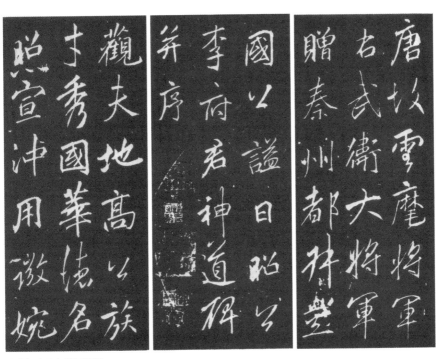

李邕〈雲麾將軍碑〉

的，據說，他書寫的碑刻有八百通之
多。杜甫在詩中都說他「干謁滿其門，
碑版照四裔……豐屋珊瑚鉤，麒麟織
成罽。紫騮隨劍几，義取無虛歲」。
前兩句是說來求他寫字的人每天擠滿
他家，他書寫的碑版全國各地都有。
後四句是說他也因為替別人寫碑獲得
豐厚的報酬，過上非常奢侈的生活，
但這一切是「義取」。

李邕的〈嶽麓寺碑〉、〈雲麾將
軍碑〉、〈法華寺碑〉、〈盧正道碑〉
等，都是行書碑刻中的極品。其中，
尤以〈嶽麓寺碑〉和〈雲麾將軍碑〉
為最。

〈嶽麓寺碑〉是李邕存世書跡代
表作。李邕一生書寫過的眾多碑銘，

以〈嶽麓寺碑〉最為精美。該碑運筆博採魏、晉及北朝諸家之長，多取法二王，但又不同於王字儒雅散逸、恬淡灑脫，而是凝重雄健、峭利勁健。在結體上更為欹側奇險。宋黃庭堅說它「字勢豪逸，真復奇崛，所恨功巧太深耳，少令巧拙相半，使子敬復生，不過如此」。

〈雲麾將軍碑〉也是李邕書法精品之一，筆法瘦勁、剛柔並濟、渾厚有力、端莊大方。許多人認為它是李邕書碑中最好的，其成就還在〈嶽麓寺碑〉之上。明楊慎就說「李北海書，〈雲麾將軍碑〉為其第一」。和〈嶽麓寺碑〉相比，〈雲麾將軍碑〉仍然是左低右高，側姿取勢的行書，但更瘦硬一些，更隨意一些，也更靈動一些，與〈嶽麓寺碑〉很難區分高下。

李邕的書法，對宋代蘇軾等人，尤其是元代趙孟頫影響極大。

顛張醉素

大唐帝國，在如日中天的輝煌和森嚴的法度之中，也有撐鯨北海、龍翔鳳舞般的浪漫精神。所以，在詩歌領域，既有杜甫這樣的現實主義高峰，也有李白這樣的浪漫主義巨匠；在繪畫領域，既有寫實主義的李思訓、李昭道父子的青綠山水，也有浪漫主義吳道子、王維的水墨淡彩；在歌舞領域，既有氣壯山河的〈秦王破陣樂〉，也有輕靈妙曼的〈霓裳羽衣舞〉；在書法領域，既有初唐四家和顏真卿、柳公權的楷書極則，也有一股湧動著的浪漫激流，大唐的浪漫書家，絕不願意受法度森嚴的楷書的束縛，而喜愛更能張揚個性的草書。他們甚至不滿意二王貴族氣息的今草，而將今草發展為汪洋恣肆、鬼駭神驚的狂草，將草書藝術推到頂峰。

初唐時期，出了一位草書名家孫過庭，寫了一部《書譜》，這是學習書法，尤其是學習草書的人都應該讀一讀的。《書譜》由孫過庭以草書書寫，至今墨蹟猶存。孫過庭的草書，完全走的是二王的道路，宋代米芾認為唐人草書得二王法者，沒有能超過孫過庭的。

盛唐開元、天寶時期，人才輩出。詩人李白、杜甫、王維、高適、岑參、王昌齡、孟浩然，畫家李思訓、李昭道、吳道子，音樂家李龜年、董庭蘭、黃幡綽、李謨，舞蹈家公孫大娘、楊玉環、裴旻等都活動在這個時期，可謂群賢畢至，群星璀璨。書法領域，也是人才輩出，徐浩、顏真卿、賀知章之外，還誕生了張旭和懷素兩位草書大家。

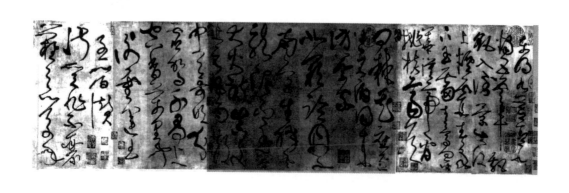

張旭，生卒年不詳。字伯高。蘇州人。曾任率府長史，人稱「張長史」。他和李白、賀知章、裴旻等友善。他的書法、李白的詩歌、裴旻的劍舞，號稱「三絕」。

張旭的草書，來自張芝、二王以來的規矩法度。從他的〈郎官石記〉看，他的楷書，也就是書法的基本功力是非常深厚的。他的草書，來自於對生活的觀察：見公主與擔夫爭道而得筆意，聞鼓吹而得其法，觀公孫大娘舞〈劍器〉而得其神。據韓愈所說，天地萬物，無不被他收入筆端。他的草書，從有法到無法，實際上已經是他自我思想、自我感受的一種外化，因此，才創作出如此前無古人的狂草藝術，開創了草書的新時代。

張旭與懷素兩大草書家，被稱為「顛張醉素」。其實張旭更嗜酒，他是著名的「飲中八仙」之一。杜甫〈飲中八仙歌〉說：「張旭三杯草聖傳，脫帽露頂王公前，揮毫落紙如雲煙。」他作書時，往往在酒酣耳熱之後，揮筆大叫，有時甚至脫下帽子，以頭髮入墨，然後用頭髮在紙上揮灑而書，如此之「顛」，其實是追求藝術創作時的精神極度解放。

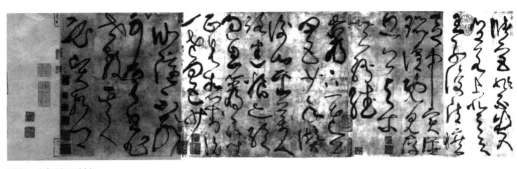

張旭〈古詩四帖〉

他的傳世墨蹟有〈古詩四帖〉、〈郎官石記〉、〈肚痛帖〉、〈自言帖〉、〈春草帖〉、〈孔君帖〉、〈心經〉等。

說到中國的文化藝術，是離不開僧、道人物的。尤其是佛門弟子，大概是心靜如水了，精力不容易分散；大概是經禪之餘，時間比較多。所以歷朝歷代，詩僧、畫僧、書僧、琴僧不少，其中不乏超一流的人物，草書大家懷素就是其中最傑出的名僧之一。

懷素是與張旭齊名又同時的草書大家。據不完全統計，當時的名流，如李白等有詩讚美他的草書（絕大部分都叫〈懷素上人草書歌〉）的，就有三十七人之多，僅此一點，就可以看出懷素草書的成就和影響。

懷素（737-799），俗姓錢，字藏真，長沙人。從小就信奉佛教，後出家為僧。他小時候家貧，買不起紙，就做了一個漆盤，一塊漆板，寫了又擦，擦了又寫，盤、板都寫穿了。又種了萬株芭蕉，用芭蕉葉代紙練字。出家以後，經禪之餘，弄筆不輟。後來覺得所見不廣，又雲遊長安、洛陽等大城市，見到一些珍貴的書法精品，豁然開朗，書藝大進。他沉迷於草書，手不停揮。又喜歡喝酒，酒闌

大唐風貌　法度森嚴

113　肆

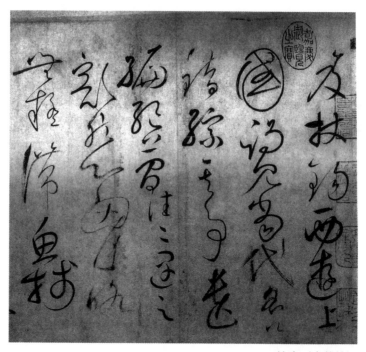

懷素〈自敘帖〉

興起，不管牆壁、衣物、器皿，拿起筆就寫。書法遠承張芝，近友張旭，從早年所書的〈論書帖〉看，受二王影響也頗深。但他的草書，又脫離前人窠臼，自出機杼，完全是自我精神的外化、個性的張揚。雲奔電掣、蛇驚鳥飛、回環往復、一氣呵成，代表了草書藝術的最高成就。李白〈贈懷素草書歌〉形容他的書法「飄風驟雨驚颯颯，落花飛雪何茫茫。起來向壁不停手，一行數字大如斗。恍恍如聞神鬼驚，時時只見龍蛇走。左盤右蹙如驚電，狀同楚漢相攻戰」。他的〈自敘帖〉，是草書藝術中的神品。

唐人篆隸

唐肅宗上元二年（761），已經六十一歲高齡的大詩人李白，剛從流放夜郎的路上遇赦回來不久，流落金陵一帶，靠人賑濟為生。當他聽到史朝義勢力復盛，朝廷派李光弼率兵平叛的消息以後，非常振奮，準備再次從軍，不幸在途中病倒了，只好寄居在他的族叔當塗縣令李陽冰處，第二年就在當塗去世了。

李白的這個族叔李陽冰，是唐代最有名的篆書大家。**他學習李斯篆書，變其平整為圓轉流暢，變其規整為婀娜多姿。**他對自己的書法非常自信，說：「斯翁（李斯）之後，直至小生。曹喜、蔡邕不足言也。」當時人請顏真卿書碑，一定要請李陽冰篆額。後人對他的篆書評價極高，稱為李斯之後第一人。他的〈三墳記〉、〈城隍廟碑〉、〈謙卦銘〉、〈怡亭銘〉、〈般若台題名〉等，都是篆書中的名品。

唐代寫篆書的人少，以隸書名家的也不多。除唐玄宗外，不過韓擇木、李潮、史惟則數人而已。

李潮的得名，完全是因為杜甫的一首詩。

杜甫有一首〈李潮八分小篆歌〉，詩中稱李潮為「吾甥」，對他的書法讚頌有加，稱他的字「八分一字直百金，蛟龍盤拏肉屈強」，比於唐代隸書名家韓擇木、蔡有鄰。還說他的小篆「逼秦相」，草書不讓張旭，顯然是誇大之詞。

李陽冰〈三墳記〉

李潮的其他情況不可知。宋趙明誠《金石錄》有「唐李潮〈彌勒像碑〉」，說李潮的書法本身並不怎麼樣，但是因為杜甫的稱讚，所以才顯於世，實際上比蔡有鄰和韓擇木差。

據說蔡有鄰是蔡邕的後人，生活在唐玄宗開元、天寶年間。濟陽人。歷官左衛率府兵曹參軍、翰林院學士、集賢院待制等。他是唐代的隸書大家之一。唐竇臮《述書賦》說他的字「功夫亦到，出於人意，乃近天造」。評價很高。他的傳世書跡有〈龐履溫碑〉、〈尉遲迴廟碑〉、〈章仇元素碑〉、〈崔潭龜詩〉等。

唐代真正的隸書大家，是韓愈的叔父韓擇木。

韓擇木，生卒年不詳。官散騎常侍、

韓擇木〈上都薦福寺臨壇大戒德碑〉

工部尚書。他的隸書，名重一時，人比之於東漢蔡邕。唐竇泉《述書賦》稱他為「八分中興」。他的傳世書跡有〈告華嶽府君文〉、〈南川縣主墓誌銘〉、〈葉慧明神道碑〉、〈桐柏觀記〉、〈曹子建表〉等。

伍

重意輕法　各呈風流

五代時期唯一稱得上大家的書法家是楊凝式。他的草書結體運筆全出意外，卻多變而和諧，且處處皆合法度。《宣和書譜》稱之為「顛草」。

宋代書法，打破唐代對法度的重視，而追求自我意識的張揚。即後人所說的「宋人尚意」。因此形成了宋代個性化的書法格局。

北宋書法四大家為蘇軾、黃庭堅、米芾、蔡襄，蔡襄書法成就不及其他三家，但他是兩晉盛唐書法過渡到蘇、黃、米的橋樑。

瘦金書的特點是橫畫末帶鉤，豎畫末帶點，撇如匕首，捺如切刀；結體如黃庭堅似的中宮緊密，四面舒張，在書法史上獨樹一幟。

偏安一隅的南宋王朝，氣度狹小，因而南宋書壇，沒有能與晉、唐、北宋分庭抗禮的大書法家。

影響宋人書法的楊瘋子

唐代末年，藩鎮割據，宦官專權，吏治十分腐敗，最終導致了黃巢起義。黃巢手下的大將朱溫出賣了起義軍，投降了唐王朝。後來他在汴梁（今河南開封）稱帝，建立了大梁帝國，史稱後梁，拉開了五代時期的序幕。朱溫準備篡唐自立，當時，楊凝式的父親楊涉是大唐宰相，接受了一個會落下千古罵名的任務，把傳國玉璽給朱溫送去。

楊凝式當時也年輕，任秘書郎。他見父親接下這個遭人唾罵的差事，便對父親說：「父親大人身為宰相，而國家卻到了這種地步，不能說沒有一點過錯。您還要把傳國玉璽交給叛臣，保全自己的富貴，那千年之後人們該怎麼評論您？父親還是推辭為好。」

楊涉聞聽此言，嚇得魂都沒了，因為當時形勢非常危急，朱溫派了大批暗探搜集大臣們的言論。

楊涉聽兒子竟說出這種話來，趕忙低聲呵斥道：「你難道要讓我全族滅掉嗎？」

楊凝式想不出好的辦法，最後只得裝瘋，從此人們便叫他「楊瘋子」。

唐朝滅亡以後，楊涉做了後梁的宰相，楊凝式也到後梁任職，此後，歷後唐、後晉、後漢、後周，他都擔任顯官，稱得上是六朝元老了。

楊凝式對做官沒有多大興趣，而對書法卻非常喜愛。

楊凝式的書法，初學歐、顏，後習二王，一變唐法，用筆奔放，《宣和書譜》說他「筆跡雄強，

楊凝式〈韭花帖〉

與顏真卿行書相上下，自是當時翰墨中豪傑」。是五代時期唯一稱得上大家的書法家。

他喜歡題壁，據《宣和書譜》等書記載，洛陽一帶兩百多所寺觀都有他的題字。沒有楊凝式墨蹟的寺院，往往會先粉飾其壁，擺放好筆墨、酒肴，專門等楊凝式來題詠。楊凝式到寺院，見到牆壁光潔可愛，就坐在那裡看著，似若發狂，然後行筆揮灑，邊寫邊吟，筆與神會，一直要把所有的牆壁都寫完才作罷（《洛陽縉紳舊聞記》）。黃庭堅到洛陽，遍觀僧院壁間楊凝式的書跡，以為無一不造微入妙，把它們與吳道子的畫相提並論，稱為「洛中二絕」。

楊凝式的傳世書跡，以〈韭花帖〉、〈夏熱帖〉和〈神仙起居注〉最為有名。

〈韭花帖〉是行楷書，結體有魏晉風韻，章法疏朗，字距和行距都很大。這種章法，在他之前很少見，在他之後也不多見，只有明代董其昌的章法與他有些相似。此帖被稱為「天下行書第五」。

〈神仙起居注〉是草書。楊凝式的草書，繼承和發展了從二王到張旭、懷素的書風。楊凝式的草書寫得狂，卻狂得與他以前所有的草書大家都不相同。張旭、懷素、賀知章的狂草都有規矩可尋，而楊凝式的草書則信筆游弋，東倒西歪，結體運筆全出意外，又能做到顧盼生姿，多變而和諧。再仔細玩味，**其點畫如真行（行楷），處處皆合法度**。這種奇特的書法藝術表現方法，《宣和書譜》稱之為「**顛草**」。這種「顛草」恐怕是除了這個遭遇亂世而又穎悟的瘋子之外，其他任何一個書法家都難以寫得出的。楊凝式書法藝術的可貴之處，恐怕也正在於此。

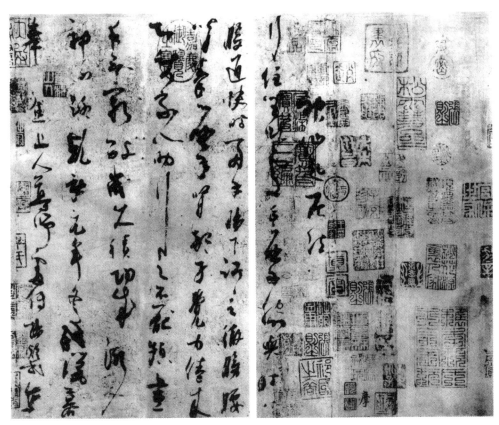

楊凝式〈神仙起居注〉

宋初書壇的困惑

兩宋是一個較為畸形的時代，重文輕武的結果，是國家的積弱，但另一方面，又是文化的極為發達。

宋代文人的生活優渥，文化素養極高，在文化藝術上的成就也極高。在詩歌領域，稱「唐宋」；在經學領域，稱「漢宋」；在繪畫領域，稱「宋元」，都可以說明這一點。

但是，宋人沒有漢、唐的宏大氣魄，而氣格較為卑弱，所以，在書法上，雖然也出現了蘇、黃、米、蔡和宋徽宗等名家，但是卻始終沒有像漢、晉一樣形成自己的時代特色，也沒有像唐代一樣群星璀璨，名家輩出。

宋初，承晚唐、五代餘緒，詩尚西崑，詞宗婉約，已絕無盛唐氣概，書法也以追摹古人與時貴為時尚，總的來說，成就不高，較為突出的是李建中、蘇舜欽和「宋四家」中的蔡襄。

李建中（945-1013），字得中。其先京兆人。五代時避亂入蜀，後侍奉母親，居洛陽。太平興國八年（983）進士，前後三求掌西京留司御史台，人稱「李西台」。自號「嚴夫民伯」。善書法，尤精行書，草、隸、篆也不錯。他的書法學顏真卿，又參以魏、晉書法之韻，在宋初很受人喜愛，黃庭堅說「西台出群拔萃，肥而不剩肉，如世間美女，豐肌而神氣清秀者也」（《山谷題跋·跋湘帖群公書》）。他是唐代書法到宋代書法的過渡人物。

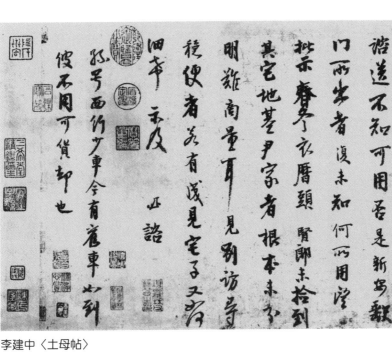

李建中〈土母帖〉

他的傳世書跡有〈土母帖〉，被稱為「天下第十行書」。

懷素的名帖《自敘帖》，據說至宋代前六行已毀，現在看到的足本，前六行是宋蘇舜欽補寫的。僅此，可以看出蘇舜欽書法的水準。

蘇舜欽（1008-1048），字子美，一字倩仲，梓州銅山（今四川中江）人。舉進士，後因事被除名，流寓蘇州。他是宋初的著名詩人，與梅堯臣齊名，是歐陽修詩文革新的重要人物。他還是著名的書法家，尤善草書，與其兄蘇舜元齊名。明代王世貞把他與黃庭堅相提並論，說：「二公後先俱服膺素師，子美得法而微病疏，山谷取態而微病緩；子美勁在筆中，山谷勁在筆外。」（《弇州山人稿》）

北宋中葉，群星璀璨，人才輩出，是宋代最為輝煌、最有生氣、文化藝術成就最高的時期。范仲淹、歐陽修、司馬光、蔡襄、文彥博、王安石、蘇洵、蘇軾、蘇轍、曾鞏、黃庭堅、米芾、秦觀等都生活在這個時代。歐陽修詩文革新、王安石變法、司馬光修《資治通鑑》、蘇軾開豪放詞派……書法的求新，創立宋代書風，也應該就在這個時候了。

宋代書法，打破唐代對法度的重視，而追求自我意識的張揚。即後人所說的「宋人尚意」。因此形成了宋代個性化的書法格局。

北宋書法，名家輩出，尤以蘇（軾）、黃（庭堅）、米（芾）、蔡（襄）四家為最，合稱「宋四家」。

蔡襄（1012-1067），字君謨，興化（今福建仙遊）人。天聖八年（1030）中進士，歷任顯官，仁宗朝知諫院，遷龍圖閣直學士，知開封府，又以樞密直學士知福州。英宗朝拜端明殿學士，知杭州。

他忠厚正直，有長者之風，學識淵博，不僅只於書法，但以書法的成就最高，貢獻也最大。

晚唐五代，書法已經偏離兩晉和初、盛唐道路。其間雖然有楊凝式、李建中、蘇舜欽等的努力，但尚未扭轉頹風。蔡襄書，規模兩晉及初、盛唐，楷取法顏真卿，行、草追摹二王，雖然幾乎沒有自己的個性特色，但卻是將書法重新引入正途的必須。蘇、黃、米、蔡四家中，蘇、黃、米三家都自出己意，形成個性特色鮮明的個人風格，唯有蔡襄，規晉摹唐，不離前人窠臼，但連歐陽修都稱他「獨步當世」，蘇軾稱他為「國朝第一」，不是沒有道理的。

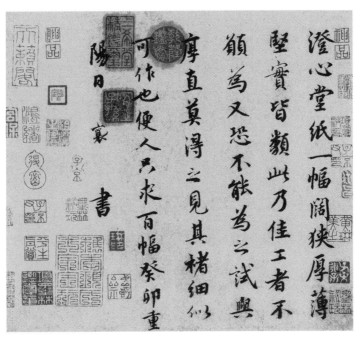

蔡襄〈澄心堂紙帖〉

實事求是地說，蔡襄書法成就不及

蘇、黃、米三家，但他是兩晉盛唐書法過

渡到蘇、黃、米的橋樑。元鄭杓《衍極‧

至樸篇》說「五代而宋，奔馳崩潰，靡所

底止。……蔡襄毅然獨起，可謂間世豪傑

之士也」，就是指此而言的。

蔡襄傳世書跡有〈二帖〉、〈暑熱

帖〉、〈澄心堂紙帖〉、〈離都帖〉、〈謝

賜御書詩表〉、〈顏真卿自書告身跋〉、

〈萬安橋記〉等。

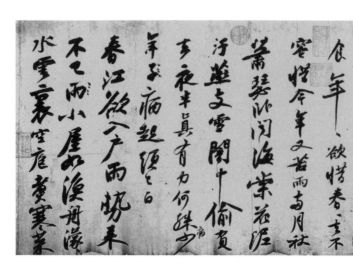

33 我書意造本無法

　　北宋中、後期，是宋代文化最為輝煌的時期，歐陽修、司馬光、王安石、蘇軾、蘇轍、曾鞏、黃庭堅、米芾、秦觀等都生活在這一時期，他們學識既高，氣魄也大，使得這一時期詩文、書畫的成就極高。

　　蘇軾天姿英縱、學究天人，而且卓犖不群、桀驁不馴，大有「法豈為我輩設哉」的氣概，在宋代文壇藝林，他是一個最大膽的法的破壞者。繼他之後的黃庭堅、米芾，也都是重意輕法的，使得宋代書壇，煥發出耀眼的異彩。

　　「我書意造本無法，點畫信手煩推求。」（〈石蒼舒醉墨堂詩〉）「吾雖不善書，曉書莫如我。苟能通其意，常謂不學可。」（〈和子由論書〉）「端莊雜流麗，剛健含婀娜。」（同上）「吾書雖不甚佳，然自出新意，不踐古人，是一快事也。」（〈評草書〉）「出新意於

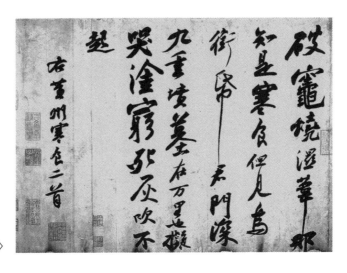

蘇軾〈黃州寒食帖〉

法度之中，寄妙理於豪放之外。」（〈書吳道子畫後〉）這些話，只有蘇軾能說，也只有蘇軾敢說。

書法至蔡君謨，已經為宋代書法風格的建立奠定了基礎，但如果要變，他做不到，正如唐詩的大成需要李、杜的出現，宋人書法的大成，也需要這樣的人。所幸的是，不但有，而且有三：蘇軾、黃庭堅、米芾。

蘇軾（1037-1101），字子瞻，自號東坡居士，眉州（今四川眉山）人。他出生在一個了不起的家庭。唐、宋八大散文家，他們父子（父蘇洵、弟蘇轍）就佔了三個。蘇軾更是天縱英才，詩文書畫，只要他沾手，無不引領一代風騷：文為「唐宋八大家」之一，詞開豪放一派，賦為宋人第一，書為「宋四家」之一，詩為宋詩第一，畫風自成一格。如此奇才，古今罕有。

蘇軾的登臺是光彩奪目的。他參加科舉，仁宗皇帝回宮後，喜形於色，對皇后說：「我今天為子孫找到兩

個太平宰相！」說的就是蘇軾、蘇轍。但他的一生卻非常坎坷。幾起幾落，又為人誣陷，差一點送命，被安置在黃州。哲宗時回朝，任翰林學士、禮部尚書，又遭人排擠，貶惠州、儋州，一直貶到海南。徽宗時遇赦，不久死在常州。

宋在唐後，有時是很尷尬的。比如詩，唐人已登峰造極，後人很難措手足，宋人不得已另闢蹊徑。唐詩言情，宋詩則言理。書法也是一樣，唐人，已將法推向極致，宋人要做的，首先是對唐法的破壞，尋出另一條生路。力擔此任的第一人就是蘇軾。前引蘇軾的話，都是對唐法的破壞宣言。他自己也是如此實踐的。比如唐以來對執筆法吹得神乎其神，「五字撥鐙」、「七字撥鐙」，鬧個不休。蘇軾就公然宣佈「執筆無定法，要使虛而寬」。他自己就是用的「單鉤」，類似今天執鋼筆。人人要求作書懸肘，他偏臂肘著紙。

破舊必須立新。破舊容易，立新卻難。**蘇軾在破舊的同時，也為宋書立了新，這個「新」就是「意」**。前面所說的「我書意造」、「通其意」、「自出新意」都指此。後人說「晉尚韻，唐尚法，宋尚意，元、明尚態」，評價是準確的。

但是，蘇軾並不是不重法。他說：「書法備於正書，溢而為行、草。未能正書而能行、草，猶未嘗莊語而輒放言，無是道也。」（《論書》）可見他並不是不注重法度，只是不為法所拘而已。

他自己也是一個成功的書法實踐者。蘇轍在《欒城後集》中說：「兄子瞻……幼而好書，老而不倦。自言不及晉人，至唐褚、薛、顏、柳，彷彿近之。」黃庭堅說：「東坡道人少日學〈蘭亭〉，故

其書姿媚似徐季海。至酒酣放浪，意忘工拙，字特瘦勁洒似柳誠懸。中年喜學顏魯公、楊風子書，其

合處不減李北海。」並說：「本朝善書，自當推為第一。」

蘇軾楷書，豐腴厚重，又跌宕多姿。行、草書尤為所長，信手揮灑，一派天真。

蘇軾〈醉翁亭記〉

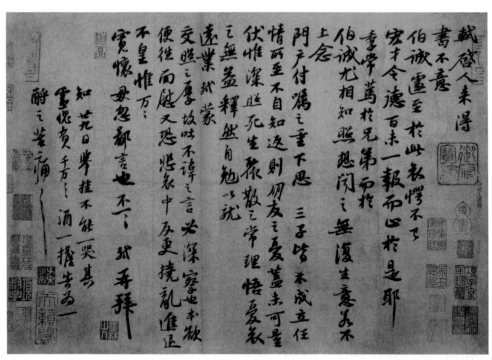

蘇軾非常重視書家的個人修養。

他說：「退筆如山未足珍，讀書萬卷始通神。」（〈柳氏二外甥求筆跡〉）對後世影響很大。他對自己的書法極為自負，常常在書後留紙數尺，說：「以待五百年後人作跋。」

他的傳世書跡有〈答謝民師論文帖〉、〈前赤壁賦〉、〈黃州寒食詩帖〉、〈近人帖〉、〈醉翁亭記〉、〈豐樂亭記〉、〈祭黃幾道文〉等。其中，〈黃州寒食詩帖〉被稱為「天下第三行書」。

內斂外揚的書風

「宋四家」書法，黃庭堅書個性最強。他曾經和蘇東坡論書，互相開玩笑。蘇東坡說：「魯直近

字雖清勁，而筆勢有時太瘦，幾如樹梢掛蛇。」黃庭堅回應說：「公之字固不敢輕議，然間覺褊淺，

亦甚似石壓蛤蟆。」（《獨醒雜誌》）

雖然是玩笑，仔細想想，又有幾分道理。

黃庭堅（1045-1105），字魯直，號山谷道人，又號涪翁，洪州人。他是僅次於蘇軾的大才子、

宋「江西詩派」的創始人。書與蘇軾齊名，並稱「蘇黃」；詞與秦觀齊名，稱「秦七黃九」。英宗治

平四年（1067）進士，但仕途坎坷，一生大多數時候都在外任。他是「蘇門四學士」之一，一生服膺的，

大概也只蘇軾一人。

黃庭堅楷、行、草皆精，尤以草書為最，後人譽為張旭、懷素後第一人，甚至有人認為超過張旭、

懷素。他曾經說：「予學草書三十餘年，初以周越為師，故二十年抖擻俗氣不脫。晚得蘇才翁子美書

觀之，乃得古人筆意。其後又得張長史、僧懷素、高閑墨蹟，乃窺筆法之妙。」（〈書草老杜詩後與

黃斌老〉）他對自己的草書十分自負，他說從古至今，真正懂草書的只三個半人，張旭、懷素和他，

蘇舜欽只能算半個。他的書法，又得力於〈瘞鶴銘〉，他稱讚〈瘞鶴銘〉為「大字之祖」。他說自己

從張旭、懷素得筆法，但卻並不墨守成法。**他的草書，與張旭、懷素相同的是大氣磅礴，一瀉千里，**

黃庭堅〈松風閣詩〉

但卻一改圓轉流美為頓挫曲折，勁道十足，自成面目。董史《書錄》〈豫章先生傳〉說：「公楷法妍媚，自成一家。游荊州，得古本〈蘭亭〉，愛玩之，不去手，因悟古人用筆意，作小楷日進，曰：『他日當有知我者。』草書尤奇偉。公歿後，人爭購之，一紙千金。」

黃庭堅的楷、行書，結體內緊外鬆，每個字幾乎都有筆劃向四面伸展，形成非常強烈的動感。乍一看來，東倒西歪，但又字字穩當，章法和諧。他的用筆，打破了晉、唐以來起收提按的規矩，而是隨心所欲的線條流走。寫到精彩處，他自己都得意非凡。他跋蘇東坡〈黃州寒食詩帖〉，堪稱神

品，他自己也非常滿意，說：「它日東坡或見此書，應笑我於無佛處稱尊也。」得意之詞，溢於言表。

他的傳世書跡有〈黃州寒食詩卷跋〉、〈松風閣詩〉、〈范滂傳〉、〈戒石銘〉、〈梁父吟帖〉、〈王長者墓誌銘〉、〈李太白憶舊遊詩卷〉、〈花氣薰人詩〉、〈草書千字文〉、〈草書杜詩〉、〈狄梁公碑〉等。

黃庭堅〈花氣薰人詩〉

黃庭堅〈華嚴疏卷〉

將之若澤載作星
諸友　　襄陽漫仕藏
枇杷當園夏溪山去為
秋久廣白雲詠更慶采
菱謳緣會玉鑑堆筆
園金橘滿洲水宮無派
景載與謝公遊
半歲依倩竹三時香好
花嬾傾惠泉酒照盡
磐源茶主席多同好群
奉伴不詳朝來還家
簡便起好巢望
諸若戴酒不賴而余以產年歲
清話雨之復任書劉李開三姓
好嬾雖辭　夫知家望念
通貧非理生批高覺養心功
小圓誰窗客青冥不厭
鴻秋帆尋賀者戴酒

臣書刷字

蘇東坡在揚州時，曾召十餘名士會飲，米芾也在座。酒半酣時，米芾忽然站起來對東坡說：「天下人都說我顛，你以為是不是？」蘇東坡笑著說：「吾從眾。」（見趙令時《侯鯖錄》）

很多藝術大師，都有一些與眾不同的個性，在外人眼中，就是顛狂癡放。顧愷之癡，張長史顛，僧懷素狂，陸放翁放，都不及米芾的顛而可愛，可愛到有些無賴。

宋徽宗曾備下好紙好墨，召米芾寫字，自己在簾後觀看。米芾「反繫袍袖，跳躍便捷，落筆如雲，龍蛇飛動」，而且對著簾子叫道：「奇絕，陛下！」宋徽宗很高興，把自己用的筆、墨、硯臺都送給他了（見錢世昭《錢氏私志》）。

又有一次，徽宗與蔡京談事，召米芾來書一大屏。讓他就用御案上的硯臺。米芾寫完，抱起硯臺對徽宗說：「這個硯臺被我用過了，不可再呈給陛下，送給我算了。」徽宗大笑，真就送給他了，他也不管硯內還有墨，抱起就走，墨濺了一身。

米芾〈苕溪詩卷〉

蔡京對徽宗說：「米芾人品誠高，所謂不可無一，不可有二。」（見《春渚紀聞》、《清波雜誌》）

還有一次，他和蔡攸在船上，蔡攸把王衍的真跡拿出來給他看。他看完就把字捲起來，放入自己懷中，然後跑到船邊要跳水。蔡攸很奇怪，問他為什麼。他說：「我一生收藏了很多字畫，就沒有王衍的，不如死了算了。」蔡攸不得已，只好送給他了（見《獨醒雜誌》）。

這樣的事，在他身上多得很。

米芾（1051-1107），初名黻，字元章，號襄陽漫士、海岳外史、鹿門居士等。曾任禮部員外郎，人稱「米南宮」（禮部別稱南宮）。因狂放顛疾，人號「米顛」。他是一個以全部身心熱愛書法的大家。《宣和書譜》說他「大抵書效義之，詩追李白，篆宗史籀，隸法師宜官。晚年出入規矩，深得意外之旨」。這是場面話。米芾所學甚廣，收集晉人法帖極多，故名其齋為「寶晉齋」。他的兒子米友仁說他「所藏晉、唐真跡，無日不展於几上，手不釋筆臨學之」（〈跋米芾臨右軍四

重意輕法　各呈風流

137　(伍)

帖〉）。他功力極深，但早年未能形成自己的風格，晚年方自名家。他自己說：「壯歲未能立家，人謂吾書為集古字，蓋取諸長處，總而成之。既老始自成家，人見之，不知以何為祖也。」（《海岳名言》）

在用筆上，他一改前人奉為金科玉律的中鋒行筆而四面出鋒。他說：「善書者只有一筆，我獨有四面。」（《宣和書譜》）所謂一筆，即指中鋒；所謂「四面」，即中鋒之外，還有側鋒；藏鋒之外，還有露鋒。他的字極為飄逸俊秀，蘇東坡形容為「風檣陣馬，沉著痛快」。明董其昌以他的書法為「宋朝第一」（《畫禪室隨筆》）。

有一次，宋徽宗問他，本朝以書法名家的有幾個。米芾回答以後，還對他們的用筆進行評論說，蔡京不得筆，蔡卞得筆而乏逸韻，蔡襄勒字，沈遼排字，黃庭堅描字，蘇軾畫字。徽宗有點不高興了，就問他：「你的字如何呢？」他回答說：「臣書刷字。」

這一個「刷」字，看似粗俗，看似自嘲，但卻是深得用筆之法！所謂「刷」，是指筆鋒在紙上運動，如同工匠刷漆塗粉，須得萬毫齊力，在紙上形成很強的摩擦。

他的傳世書跡很多，著名的有〈苕溪詩卷〉、〈蜀素帖〉、〈崇國公墓誌〉、〈虹縣詩卷〉等。

自立鐸光射丸丸相見
坐令效鶴髣縮頸還
青松本無華安得保
歲寒

龜鶴年壽齊羽介所

擬古

青松勁挺姿凌霄恥
屈盤種種出枝葉牽
連上松端秋花起絳煙
旌旆靄錦殿不羨

詫諜種種是靈物相得
忘形羈鶴有沖霄態
嚴光尾后以竹雨附口相
將上雲梯報汝憶我語
一詩隨貂續

吳江垂虹亭作
斷雲一片洞庭帆玉破鑑
魚霜破柑好作新詩繼
芰垂虹秋色滿東南
泛泛五湖霜氣清漫漫不

米芾〈蜀素帖〉

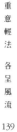

重意輕法 各呈風流

別具一格的瘦金書

宋徽宗是一個極端無能的皇帝，卻又是一個非常傑出的藝術家。這是藝林的幸事，卻是國家的大不幸。元人脫脫修《宋史》，修到〈徽宗紀〉的時候，擲筆於地說：「宋徽宗諸事皆能，獨不能為君耳！」

《宋史》說：「自古人君玩物而喪志，縱欲而敗度，鮮不亡者，徽宗甚焉。」隋煬帝精於詩文，而「徽宗甚焉」。

唐明皇精於音樂，李後主精於詞，都是藝術領域不可多得的人才，但都是國家的罪人，而

宋徽宗酷愛書畫藝術，他在朝廷開畫院，養了一大批書畫名家，自己不理朝政，每天就去畫院和畫家們探討藝事。他的繪畫技藝已經達到登峰造極的高度，一般的畫院畫師都沒有他畫得好。宣和七年（1126），他在四十五歲的壯年，就傳位與兒子宋欽宗，自己去做太上皇，一方面逃避國內外的各種矛盾，一方面專心去寫字畫畫。可惜宋欽宗也是一個草包，在位僅兩年，就被金人攻破汴梁，北宋滅亡，徽宗和欽宗被俘北上，最後慘死在金邦。這就是歷史上有名的「靖康之難」。

宋徽宗不僅畫畫得好，字也寫得很好。他的書法，早年學習薛稷和黃庭堅，又參以褚遂良的書風，形成一種裝飾意味很強的書體——瘦金書。

瘦金書的特點是，筆劃變得比褚遂良的更瘦更細，橫畫末帶鉤，豎畫末帶點，撇如匕首，捺如切刀；結體如黃庭堅似的中宮緊密，四面舒張，在書法史上獨樹一幟。

趙佶〈千字文〉

南宋何以無大家

「靖康之難」以後，北宋滅亡，宋高宗趙構在臨安（今浙江杭州）即位，建立起偏安一隅的南宋王朝。金邦的內亂，使它沒有力量再向南宋發起大規模的進攻，南宋君臣安於享樂，也無意北伐，形成了南北對峙的局面。

偏安一隅的小王朝，氣度畢竟是狹小的。南宋初年，尚有岳飛、宗澤、陸游、辛棄疾等愛國志士振臂疾呼，但很快，南宋君臣就沉迷於燈紅酒綠之中，臨安成了著名的「銷金窩兒」。

岳飛以精忠報國、銳意北伐，成為偉大的民族英雄；陸游、辛棄疾以滿腔的愛國熱情成為著名的詩人詞人，但此後成為絕響。此後的文人墨客，又一次把文學藝術引入內容空泛、逐步雅化的道路。南宋院畫畫家馬遠、夏圭，已經因為只畫南宋的殘山剩水，而被譏為「馬

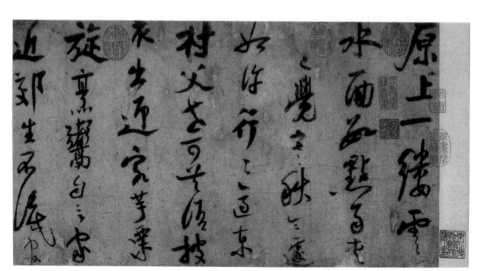

一角」、「夏半邊」。

　　南宋書壇，沒有能與晉、唐、北宋分庭抗禮的大書法家。著名書法家有薛紹彭、范成大、朱熹、陸游、張孝祥、張即之、吳琚、白玉蟾等，但無論其成就和影響，都遠不能和北宋相比。

陸游〈自書詩帖〉

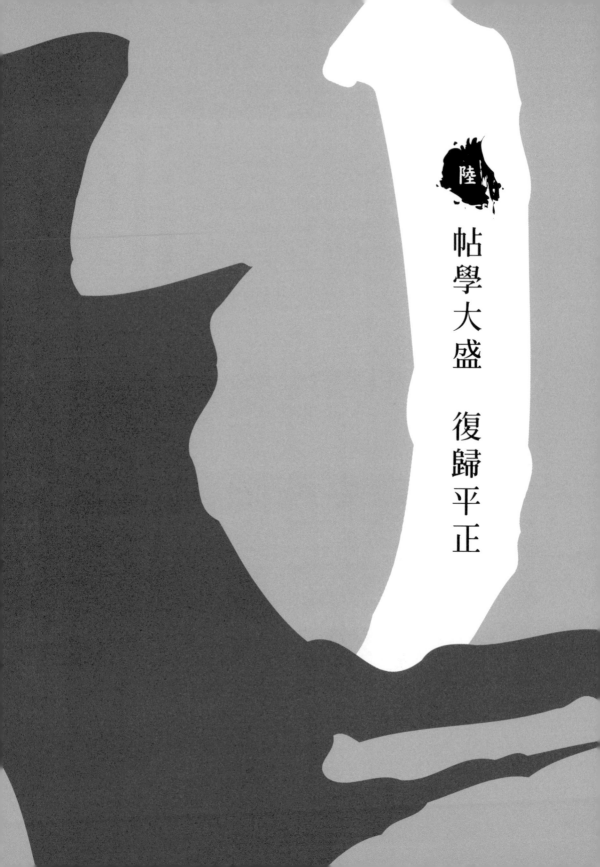

陸

帖學大盛　復歸平正

元代大書法家趙孟頫主張恢復古法，力倡追摹晉、唐，尤其推崇二王，使書法復歸平正，影響後世數百年。當時另外兩位書法名家鮮于樞和康里巎巎，基本上也是其追隨者。

明初書法幾乎完全是走復古之路，創造性少，逐漸成為毫無生氣的「台閣體」書法。（清代，這種書體被稱作「館閣體」。）因為皇帝本人和朝廷重臣的喜愛，以及科舉考試的規定，進一步加強了這種書體的發展。

明代中期，藝術上較明初張揚，但復古之風已經翻不出什麼新意，雖有「吳中三家」：祝允明、文徵明和王寵力變其俗，以及舊法的破壞者徐渭異軍突起，但仍未改變一時書風。

明後期書法，董其昌的書風是傳統審美理想和審美趣味的體現，到了晚明，有一批書家揚棄了復古之路，走上抒發個性、自出機杼的革新道路，黃道周、張瑞圖、倪元璐、詹景鳳、米萬鍾是其代表。

恢復晉唐書法的必由之路

「宋四家」以其博大的胸襟、無邊的才學、過人的膽識，將書法導入揮灑自如、奇絕險勁的藝術境界。他們都自古法出，而在語言上又對古法攻擊過甚；他們固然都到達了藝術成功的彼岸，卻又隨手毀去了渡河的船隻和橋樑；他們似乎只是追求自我解脫的「小乘」僧徒，而不是普渡眾生的「大乘」菩薩。他們有一點像主張不立文字、教外別傳、直指人心、明心見性的禪宗，講求「頓悟」。可惜芸芸眾生，有他們那樣的學識、有他們那樣的悟性的人是少之又少的。才疏學淺者根本就無所措手足，而傎薄淺陋之人，卻把不拘成法、以意為之作為幌子，將此岸作為彼岸，一味地胡鬧起來。他們的任意胡為與藝術大師的隨意揮灑是有質的區別的。南宋一代，幾乎沒有一個大書家出現，就是這種現狀的明證。

正是在這種情況下，元代大書法家趙孟頫力倡追摹晉、唐，使書法復歸平正，影響所及，至數百年不衰。

趙孟頫的巨大貢獻

看過楊家將故事的人都知道，裡面有一個八賢王趙德芳，他是宋太祖趙匡胤的兒子，但皇位卻被宋太祖的弟弟趙光義繼承了。八賢王主持正義，處處保護楊家。其實趙德芳二十三歲就死了。他的後代，到宋末元初出現了一個了不起的人物，但也正是因為這一層關係，使他落下罵名。有一次，他去拜訪從兄趙孟堅，趙孟堅不讓他進門，後來在夫人的勸說下，才讓從後門進去。他走了以後，趙孟堅就叫下人把他剛才坐過的椅子拿到外面去洗。他就是著名文學家、詩人、畫家、書法家趙孟頫。

趙孟頫（1254-1322），字子昂，號松雪道人、水精宮道人，湖州人。湖州古稱吳興，故又稱「趙吳興」。中年居處有鷗波亭，又稱「趙鷗波」。卒諡文敏，世又稱「趙文敏」。宋宗室後裔。幼聰敏，宋末以詩文書畫名重一時。元初，元世祖慕其名，徵召入京。元世祖讚賞其才貌，驚呼為「神仙中人」。任集賢直學士、濟南路總管。元仁宗時官至翰林學士承旨、榮祿大夫。卒贈魏國公。

北宋蘇、黃等人宣導的以意為主的書風，到南宋時期已經變為既無法又無意的胡鬧。**趙孟頫主張恢復古法，甚至跳過唐代而直追魏晉，尤其對二王推崇備至**。在他的大力提倡下，終於使書法復歸平正，走上健康發展的道路。

趙孟頫不滿意宋人的大話欺人。蘇、黃、米等人學識既富，識見又高，未必把古人看在眼裡，所以他們才敢說「我書意造本無法」，說「苟能通其意，常謂不學可」（蘇軾），說「承學之人更用〈蘭

亭〉『永』字以開字中眼目，能使學家多拘忌，成一種俗氣」（黃庭堅）。米芾更是常以顛語狂語論書，說薛稷書「筆筆如蒸餅」，說顏真卿「行字可教，真便入俗品」，說柳公權書是「醜怪惡劄之祖」。趙孟頫則主張腳踏實地，他說得很簡單：「學書有二，一曰筆法，二曰字形。」「書法以用筆為上，而結字亦須用工。」對於晉人書法的翹楚〈蘭亭序〉，他認為那就是度世金針。

趙孟頫〈玄妙觀重修三門記〉

天地闔闢　運乎鴻
而乾坤　為之戶曰
出入　經乎黃道而
酉為之門　是故建
琳宮　幕憑玄象外
周垣之　聯屬靈星

元至大三年（1310）九月，趙孟頫應召赴京，他乘舟北上。在南潯，得獨孤長老贈送一件〈定武蘭亭〉。他在北行舟中，日日展玩，寫下了著名的〈蘭亭十三跋〉。在跋文中說：「昔人得古刻數行，專心而學之，便可名世，況〈蘭亭〉是右軍得意書，學之不已，何患不過人耶。」

由於趙孟頫的努力，元初書壇終於衝破宋人的牢籠，走上一條健康發展的道路。

趙孟頫主張追摹晉、唐，但並不是晉、唐書法的翻版。**趙孟頫的書法，既有晉人的風流倜儻、靈秀婉媚，又清麗通俗、平易近人。** 唐人特重的法他可以學，宋人特重的意他不願意學，而晉人特重的韻，他學不來。

中國封建社會，從元代開始，可以說是進入一個新的歷史時期，經濟的發達，使市民階層迅速擴大，也使他們的審美理想和審美趣味逐漸成為社會審美的主流。元曲的興起、戲劇的繁榮、小說的興盛，無一不是這種審美理想和審美趣味的產物。

晉代書家，大多是高門大姓子弟，王、謝、郗、衛等都是當時的門閥地主，他們有一種貴族特色的風神氣質。而元代社會與魏晉時期已經完全不同，已經沒有這種世代傳承的貴族氣質而更趨於平民化。

趙孟頫本人是具備這種條件的，他是宋代宗室後裔，詩文、書畫無不引領一時，但是，他以宋代宗室的身份入元，做了元朝的高官，受到時人唾罵，他的內心也是十分痛苦的。他在〈自警〉詩中就說：「齒豁頭童六十三，一生事事總堪慚。惟有筆硯情猶在，留與人間作笑談。」這種心情，使他不

趙孟頫〈道德經〉

能盡情地表現自己的藝術個性。

趙孟頫自己的書法，就是這種理論的實踐。他各體皆精，《元史·趙孟頫傳》說他「篆、籀、分、隸、真、行、草書，無不冠絕古今」。尤其是楷、行、草三體。他的楷書，用筆趨於通俗，而結體極為秀麗，與顏、柳、歐並稱「四大楷書」。小楷尤為諸書之冠。他的書法，出晉入唐，一筆不苟，有晉人的風度，他的結體端莊秀麗，典雅大方之外，又極平易，書寫也極便利。他的楷書，結體與其他楷書無異，而用筆則已經參以行書筆法，顯得十分流暢。

對趙孟頫的書法，歷來毀譽參半，有人說他是俗書，有人說他是奴書，其實沒有辯解的必要。我只想引用韓愈在〈調張籍〉詩中所說的話：「李杜文章在，光焰萬丈長。不知群兒愚，那用故謗傷。蚍蜉撼大樹，可笑不自量。」

余從京域，言歸東藩。背伊闕，越
轘轅，經通谷，陵景山。日既西傾，車
殆馬煩。爾乃稅駕乎蘅皋，秣駟
乎芝田，容與乎陽林，流眄乎洛川。
於是精移神駭，忽焉思散。俯則
未察，仰以殊觀。睹一麗人，于巖
之畔。余乃援御者而告之曰：爾有
覿於彼者乎？彼何人斯，若此之艷
也！御者對曰：臣聞河洛之神，名曰宓
妃。然則君王所見，無乃是乎？其
狀若何？臣願聞之。余告之曰：其形
也，翩若驚鴻，婉若游龍，榮曜秋

菊，華茂春松。髣髴兮若輕雲之蔽月，飄
颻兮若流風之迴雪。遠
而望之，皎若太陽升朝霞；迫而察
之，灼若芙蕖出淥波。襛纖得衷，
修短合度。肩若削成，腰如約素。
延頸秀項，皓質呈露。芳澤無
加，鉛華弗御。雲髻峨峨，修眉
聯娟。丹唇外朗，皓齒內鮮。明眸
善睞，靨輔承權。瓌姿艷逸，儀
靜體閒。柔情綽態，媚於語言。
奇服曠世，骨像應圖。披羅衣之
璀璨兮，珥瑤碧之華琚。戴金
翠之首飾，綴明珠以耀軀。踐
遠遊之文履，曳霧綃之輕裾。微
幽蘭之芳藹兮，步踟躕於山隅。
於是忽焉縱體，以遨以嬉。左倚

趙孟頫〈洛神賦〉

他的傳世書跡很多，著名的有小楷〈洛神賦〉、〈汲黯傳〉、〈道德經〉等，大楷〈仇鍔墓碑〉、〈膽巴碑〉、〈三門記〉、〈壽春堂記〉、〈妙嚴寺記〉等，行書〈千字文〉、〈蘭亭十三跋〉、〈洛神賦〉、〈與山巨源絕交書〉等，章草〈急就章〉等。

趙孟頫〈仇鍔墓碑〉

元代雙星

元代書壇，不像唐、宋，是群星璀璨，而有一點像東晉書壇，是眾星捧月，趙孟頫就是如日中天的朗月。

元代是蒙古民族統治、以北方文化取代或改造南方文化的時期，傳統的詩文不及前代，但並不是說元代沒有文化，元代興起的散曲和戲劇，是我國文化史上的奇葩。「元四家」黃公望、王蒙、吳鎮、倪瓚的繪畫，被認為是中國山水畫的頂峰。元代書法，也因趙孟頫的出現而在書法史上佔有極高的地位。

趙孟頫的身邊，也是群星璀璨。其中，最有名的是鮮于樞和康里巎巎。

趙孟頫都曾經在鮮于樞去世後說：「余與伯機同學草書，伯機過余遠甚，極力追之而不能及，伯機已矣，世乃稱僕能書，所謂無佛處稱尊爾。」（見馬宗霍《書林藻鑑》）

鮮于樞（1246-1302），字伯機，號困學民。祖籍德興府（今張家口涿鹿縣），生於汴梁（今河南開封）。他體態魁梧，鬚髯濃重，被稱為「髯公」。一生仕途坎坷，歷任汴梁、揚州、杭州、金華等地小官，三十七歲後定居杭州，於西湖虎林築困學齋。元成宗大德六年（1302）被授予太常寺典簿，未及到任，逝於錢塘。

鮮于樞沒有趙孟頫那樣的身世際遇，也就沒有趙孟頫那麼多顧忌。他在元代復古的氛圍之中，不

像趙孟頫那樣規晉模唐，一筆不苟，而是在學習晉唐書法的同時，又對宋代黃庭堅和米芾的書法極有興趣，所以，他的書法，用筆、結體都較趙孟頫放縱一些，也因此形成了他自己的風格。

鮮于樞〈石鼓歌〉

據說，他早年學書，未能至古人。

後見二人挽車行泥途中，頓悟筆法。

其實也正說明他並非一味地在古人法則裡討生活。鮮于樞的書法，汲取了宋人書法的精華，有一種較為陽剛之氣，但卻又顯得粗疏了一些，這也正是他不及趙孟頫的地方。

鮮于樞書法，以草書最為著名。

他的傳世書跡有〈老子道德經卷上〉、〈蘇軾海棠詩卷〉、〈韓愈進學解卷〉、〈論草書帖〉、〈書蕭山文廟碑〉等。

趙孟頫曾經說自己一天能寫一萬字。康里巎巎說自己一天能寫三萬字，而且不會因為精力不濟而放筆。當然，寫得多不足貴，難的是又多又好。趙孟頫不用說，康里巎巎也是又多又好。

康里巎巎草書〈漁夫辭〉

康里巙巙（1295-1345），字子山，號正齋、恕叟。他是色目康里部人，元代著名少數民族書法家。風流儒雅，博極群書。歷官監察御史、禮部尚書、奎章閣大學士，除浙西廉訪使，拜翰林學士承旨、知制誥兼修國史。為官清廉，卒時幾無錢斂葬。他是色目人，地位較漢人和南人高，行事從藝自然沒有什麼顧忌。但他的書法，竭力追隨趙孟頫，是元代復古書法的重要人物。他精真、行、草書。傳世書跡有〈李白古風詩卷〉、〈漁父辭〉、〈幽竹枯槎圖卷跋〉、〈秋夜感懷詩〉等。

台閣體書風的形成

當藝術進入一種模式，形成一種程式化的風格以後，也就基本走入了死胡同了。

朱元璋推翻元朝統治，建立了明王朝以後，一方面大力發展經濟，移民墾荒，興修水利，扶持工商，減少賦稅，廢除丞相制度和中書、門下、尚書三省，將所有權力集於皇帝一身，這是歷史的極大倒退。開國之初，又大肆殺戮功臣，連徐達、胡惟庸等重臣亦不免。在思想上，大力提倡朱理學，修「四書」、「五經」，規定科舉以八股文取士，專以「四書」、「五經」命題，並只能依朱熹注釋為準，加強了思想文化的專制。朱元璋對文人採取的是籠絡和高壓相結合的方法，不為己用者一律格殺。明初著名詩人高啟因辭官不做，被腰斬於南京；蘇州文人姚潤、王謨被徵召不來，都被斬首抄家。同時又大興文字獄。凡此種種，使得明初文化，除小說較為繁榮以外，幾乎是一潭死水。

明初書法，幾乎完全是走趙孟頫開創的復古之路，當時著名的書家危素、二沈（沈度、沈粲）、三宋（宋克、宋璲、宋廣）都是趙書的忠實繼承者。其中一部分人，社會地位較高，甚至受到皇帝的賞識，比如沈度就被明太宗譽為「我朝王羲之」。他們的書法，不可避免地走向雅化的道路，千人一面，只講究功力，而沒有自己的風格，逐漸成為毫無生氣的「台閣體」書法。科舉考試的要求，進一步加強了台閣體書法的發展。

這種書體，因為皇帝本人和朝廷重臣的喜愛，以及科舉考試的規定，雖然僵化，但影響卻也不小，

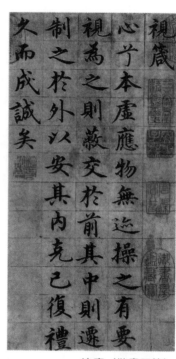

視箴
心兮本虛應物無迹操之有要
視為之則蔽交於前其中則遷
制之於外以安其內克己復禮
久而成誠矣

言箴
人心之動因言以宣發禁躁妄內
斯靜專矧是樞機興戎出好吉凶
榮辱惟其所召傷易則誕傷煩則
支己肆物忤出悖來違非法不道
欽哉訓辭

沈度〈楷書四箴〉

直到清代，仍然有很大的勢力。在清代，這種書體被稱作「館閣體」。

清周星蓮《臨池管見》中說這種館閣體書法是「土龍木偶，毫無意趣」，可謂一語中的。這種書風，是書法發展歷程中的一股不健康的潮流。

帖學影響下的明初書壇

自宋人刻《淳化閣帖》、《絳帖》、《大觀帖》、《群玉堂帖》等叢帖以後，有宋一代，帖學大盛，這種風氣，在明代仍得以繼續。明人除翻刻《淳化閣帖》以外，又新刻《泉州帖》、《戲鴻堂帖》、《停雲館帖》、《真賞齋帖》等，使明代書壇繼續沿著宋、元人的道路發展。明初書壇，除了台閣體書風以外，一些下層知識份子，不滿意於台閣體的書風，他們上追晉、唐，下承宋、元，縱橫揮灑，為明初書壇帶來一股清新之氣。

這種書風的代表人物是三宋中的宋克。

宋克（1327-1387），字仲溫，號南宮生，長洲（今江蘇吳縣）人。從時間上看，他在元朝生活的時間更長，而且與元代書家楊維楨、倪雲林是好朋友，把他歸入明代書家，是因為他的書法在明代影響更大一些。

宋克的成就主要在草書，而且是章草。自今草和狂草問世以後，章草就不太受人重視，直到元趙孟頫深研各體書法，才又使章草在帖學中佔據一席之地。趙孟頫的〈急就章〉，就是章草中的名篇。宋克年輕時候任俠使氣，鬥雞走狗，後來折節讀書，苦練書法。他的老師，是元代著名書法家饒介，而饒介是康里巎巎的弟子，所以，他承傳的是元人書風。但是，他又自出機杼，精研章草，終於名家。他的代表作，是章草〈急就章〉。

宋克〈急就章〉

未臻極致的吳中三家

吳中三家，指明代中期的三位書家：祝允明、文徵明和王寵。

吳中，也就是江浙地區。

以來，文化一直極為發達，尤其是蘇州、杭州、揚州等大城市，更是人文薈萃。「吳門四家」沈周、唐寅、文徵明、仇英是明代畫壇文人畫的代表。

而「吳中三家」，則是明代中期書法的代表。

明代中期，台閣體書法已經越來越不受文人雅士的喜愛，他們在繼承元代趙孟頫書法的同時，又把眼光投向魏、晉和唐、宋，在思想上，他們較明初人解放，在藝術上，他們較明

祝允明〈杜甫秋興八首〉

初人張揚，他們的共同特點是有極深厚的基本功，楷書（尤其是小楷）功力極深，而又都長於行草。

祝允明（1460-1527）字希哲，號枝山，因右手有六指，自號「枝指生」。漢族，長洲（今江蘇蘇州）人。他家學淵源，能詩文，工書法，**他的草書被譽為明代第一**。與唐寅（伯虎）、文徵明、徐禎卿齊名，稱「吳中四才子」。

祝允明和唐伯虎是好朋友，他們有一個共同的特點，就是才高八斗而科場第一名解元，在進京會試時卻捲入科場舞弊案，被革除功名，從此絕意仕進，放浪江湖，寄意書畫。唐伯虎高中鄉試第一名解元，在進京會試時卻捲入科場舞弊案，被革除功名，從此絕意仕進，放浪江湖，寄意書畫。

祝枝山在中舉之後，七次會試不中，也對仕途失去了信心，和唐伯虎一樣，寄情書法。他的功力極深厚，遍臨魏、晉、唐、宋諸名家書法，皆得其神韻，**他的草書，以二王為本，在懷素的狂放中又參以黃庭堅、米芾的恣肆和韻味，形成自己獨特的個人風格。**

文徵明是明代中葉的書畫大家，集詩、文、書、畫於一身。他是罕見的長壽老人，活到九十歲。八十多歲仍然能寫小楷。九十歲的時候，還在給人寫墓誌銘，尚未寫完，端坐而逝。

文徵明（1470-1559），初名壁，以字行。後更字徵仲，別號衡山，又號停雲生等。長洲（今江蘇蘇州）人。他從二十六歲起，十次應試皆落第，五十四歲才被授與位卑俸薄的翰林待詔。又受到同僚排擠，五十七歲辭官回蘇州定居，不再做官，一心一意進行書畫創作，直到九十高齡才去世。他的仕途雖然不順，但名聲卻很大，四方求文求詩求畫求書之人絡繹不絕，接踵於道，連外國使者過吳門，都要望里肅拜。但不與富貴王侯，諸王以寶物求書畫，不開

文徵明〈蘇軾赤壁賦〉

封即退還。

文徵明的畫，為「吳中四家」之一，書法與祝枝山、王寵並稱「吳中三家」。文徵明在書法史上以兼善諸體聞名，早年跟隨李應禎學書，後遍習名帖，自成一家。他的書法溫潤秀勁，穩重老成，法度謹嚴而意態生動。

雖無雄渾的氣勢，卻具晉、唐書法的風致，往往流露出溫文的儒雅之氣。

也許仕途坎坷的遭際消磨了他的英年銳氣，而大器晚成卻使他的風格日趨穩健。他的書法，以楷書為最，又尤以小楷著名。他的行書，小行楷用二王法，大行楷學黃庭堅，在當時堪稱書壇領袖。

他的傳世書跡有〈滕王閣序〉、

王寵〈訪王元肅虞山不值詩〉

〈西苑詩〉、〈赤壁賦〉、〈醉翁亭記〉、〈東林避暑圖卷題詩〉、〈八月六日書事‧秋懷七律詩合卷〉、〈跋范庵石湖詩卷〉、〈跋康里子山書李白詩〉等。

唐伯虎晚年有一點潦倒，最欣慰的事，是找了個好女婿。這個女婿，就是書法家王寵。他不僅字寫得好，畫也畫得好。有一次，住在一個人家裡，正遇到芙蓉開放，他就畫了幾十幅芙蓉送給主人，主人很高興，就以銀杯相贈。他認為這等於是買他的畫，生氣了，把畫全部要回來，一把火燒了。

王寵（1494-1533），字履仁、履吉，號雅宜山人，長洲（今江蘇蘇州）人。才華橫溢而仕途不順，八次應試不第。僅以邑諸生被貢入南京國子監成為一名太學生，世稱「王貢士」、「王太學」。詩、文、書、畫皆精，兼善篆刻。性格狂放不羈。與祝允明、文徵明並稱「吳中三家」。他的書法成

就極高，有人認為學王羲之最有成的，是米芾、趙孟頫、王寵和王鐸。他楷書師虞世南、智永，行書學二王。**他的書法，仍然遵循趙孟頫的道路，也入魏、晉，但卻不像祝允明、文徵明那樣圓熟流暢，雖然也有晉人的瀟灑，但卻以拙取勝。**可惜他死時年僅四十歲，尚未登上藝術的頂峰。

他的傳世書跡很多，有楷書〈辛巳書事詩冊〉、〈游包山集〉、行書〈西苑詩〉、草書〈山莊帖〉〈五言詩軸〉、〈李白古風詩卷〉、〈石湖八絕句卷〉、〈草書扇面〉等。

縱觀三家書法，都足以雄視一代，但都未達到登峰造極的地步。

45 字林之俠客徐青藤

在明代文壇，徐渭是一個奇才。

清代「揚州八怪」之一的鄭板橋，曾刻有兩方閒章：「青藤門下牛馬走」和「徐青藤門下走狗鄭燮」。書畫大師齊白石曾經說：「恨不生三百年前，為青藤磨墨理紙。」青藤是什麼人，能讓鄭板橋、齊白石如此頂禮膜拜？

明代「公安派」的領袖袁宏道，有一次在朋友陶望齡家看到幾篇詩文，不禁拍案叫絕，驚問此人是今人，還是古人，竟拉起陶望齡一起徹夜閱讀，「讀復叫，叫復讀」，以致把童僕驚醒，他看的，就是徐渭的文章。他認為徐渭詩文「一掃近代蕪穢之習」，對徐渭的書法也評價極高。

徐渭（1521-1593），字文長，號青藤、天池，或作天池生，山陰（今浙江紹興）人。他是明代文

徐渭〈煎茶七類卷〉

壇的一位奇人。詩、文、書、畫冠絕一時。所寫《四聲猿》劇本，名重當時。所著《南詞敘錄》，是研究南戲的重要理論著作。他還喜談兵，好奇計，早年參加胡宗憲幕府抗擊倭寇，被譽為「東南第一幕僚」。如此大才，一生卻非常不幸，曾九次自殺不死，竟成瘋顛之症，因瘋誤殺妻入獄七年。五十三歲出獄，四處遊歷，開始著書立說，寫詩作畫。晚年窮愁潦倒，窮困交加，幾乎閉門不出，自嘲說「幾間東倒西歪屋，一個南腔北調人」。他有一首〈題墨葡萄詩〉：「半生落魄已成翁，獨立書齋嘯晚風。筆底明珠無處賣，閒拋閒擲野藤中。」表達了他的落寞心情。他就在這樣的境況中結束了一生。

徐渭的水墨大寫意花鳥成就極高，但他自稱「吾書第一，詩次之，文次之，畫又次之」。排序是否準確不必管，但他的書法，尤其是草書，堪稱一絕。

明代前期書壇比較沉悶，「二沈」、「三宋」等，已將書法引入死氣沉沉的「台閣體」。祝允明等人力變其俗，而徐渭則更為大膽。趙孟頫的復古主張，在糾宋人重意輕法之弊的時候，是很有用的，但是，它的局限性也是很大的，復古而不求新，老在古人的成法裡討生活也是不行的。趙孟頫學識過人，他本人是學古而不泥古，所以他是成功的。但是，這種復古之風到明代中、後期，已經翻不出什麼新意來了，祝允明、文徵明、王寵之所以未能登峰造極，其原因也正在此。徐渭則是一個大膽的舊法的破壞者，他完全衝破了趙孟頫的牢籠，興之所至，任意馳騁，大小欹側，奇正俯仰，信手拈來，相得益彰，在沉悶的明代書壇中如春雷乍響，對明代後期乃至清代書法都有極大的影響。

徐渭最擅長氣勢磅礡的狂草，筆墨恣肆，滿紙狼藉。袁宏道說他是「八法之散聖，字林之俠客」。

（馬宗霍《書林藻鑑》）

他的傳世書跡有《草書千字文》、《草書白燕詩卷》、《煎茶七類卷》、《行草書杜甫秋興八首》、《行書七言聯》、《行書煙雲之興》等。

自謂逼古的董其昌

董其昌在明末清初，名氣極大，領袖文壇數十年，詩、文、書、畫名滿天下。清初更因康熙皇帝的喜愛，董書竟然風行天下。但是，對他卻有兩個想不到。

第一，他的發憤學書，竟然是因為考試時書法太差，本來應該第一的，被改為第二。他在十七歲時參加會考，松江知府袁貞吉在批閱考卷時，本來可以因董其昌的文才而將他名列第一，但嫌其考卷上字寫得太差，遂將第一改為第二。這件事極大地刺激了董其昌，自此鑽研書法，終成大器。董其昌回憶說：「郡守江西袁洪溪以余書拙置第二，自是始發憤臨池矣。」

第二，原本清貧的董其昌，有權有勢，富甲一方之後，竟成魚肉鄉里的惡霸，民憤極大。

董其昌（1555-1636），字玄宰，號思白，又號香光居士。華亭（今上海松江）人。萬曆十七年（1589）進士，當過編修、講官，督學湖廣，官至南京禮部尚書、太子太傅。他對仕途極為敏感，一有風波，立刻辭官歸隱。他的詩、文、書、畫名氣都很大，是明代畫壇重要畫派「華亭派」的代表。

他的書法成就尤高，他說自己十七歲開始學習書法，最初學習顏真卿的《多寶塔》，後來又改學虞世南。他覺得唐人書法終不及魏、晉人，又學王羲之《黃庭經》和鍾繇《宣示表》、《力命表》、《還示帖》、《丙舍帖》，學了三年，自以為已經逼近古人，不再把文徵明、祝允明之流放在眼中了。但實際並未真正理解書家的神韻，只不過得其形似而已。於是雲遊天下，在嘉興大收藏家項子京家裡見

到許多古人的真跡，又在金陵（今江蘇南京）見到王羲之的〈官奴帖〉，才明白從前妄自標榜，從此以後，書法方得大進。

董其昌書法長於楷、行、草。繼承的實際上還是趙孟頫倡導的二王路線。他的書法綜合了晉、唐、宋、元各家的書風，自成一體，其書風飄逸空靈、風華自足。筆劃圓勁秀逸、平淡古樸，用筆精到，始終保持正鋒。在章法上，字與字、行與行之間，分行佈局，疏朗勻稱。在當時已「名聞外國……尺素短札，流布人間，爭購寶之」（《明史・文苑傳》）。一直到清代，康熙以董的書為宗法，備加推崇，使董書在清初風靡一時。

董其昌的書法也受到一些人的責難，特別是清中葉以後碑學興起，董其昌的熟媚書風更受到抨擊。康有為在《廣藝舟雙楫》中就多次批評他。在〈行草第二十五〉說：「香光雖負盛名，然如休糧道士，神氣寒儉。若遇大將整軍屬武，旌旗變色者，必裹足不敢下山矣。」包世臣《藝舟雙楫》說他「行筆不免空怯，去筆時形偏竭」，都是切中肯綮的。

他的傳世書跡很多，著名的有〈和子由論書〉、〈琵琶行〉、〈三世誥命卷〉、〈草書詩冊〉、〈煙江疊嶂圖跋〉、〈倪寬贊〉、〈前後赤壁賦冊〉、〈金剛般若波羅蜜經〉等。

董其昌〈和子由論書〉

明末書壇的革新之風　上篇

明代後期，隨著農業、手工業的進一步發展，出現了資本主義萌芽，市民階層進一步擴大。長久以來的封建正統意識、價值觀念都受到挑戰，從孔孟之道到程朱理學都受到猛烈衝擊，新的美學觀、價值觀正在興起，湧現了一大批思想家，如李贄、袁宏道等，他們認為藝術在於抒發個人情性、性靈。這種美學思潮與仍在繼續發展的封建正統美學相互鬥爭、相互影響，促使思想界、藝術界呈現豐富多彩的格局。

明後期書法，董其昌的書風是傳統審美理想和審美趣味的體現，豐坊、邢侗是其羽翼。

豐坊〈行草書七言詩卷〉

明嘉靖時期，有一件震動朝野的大事。

明世宗嘉靖皇帝並不是武宗正德皇帝的親生兒子，他即位以後，想追贈自己的親生父親為太上皇，這是不合禮制的。嘉靖三年（1524），首輔楊廷和（楊升庵的父親）聯合三十六位大臣上書反對，豐坊父子也在其中。嘉靖震怒，將反對的大臣廷杖下獄，然後貶謫流放。史稱「大禮議案」。對這些被責貶的人，民間評價很高。

豐坊卻在父親死後變節，進京求官，官未求成，世人皆不齒其為人。

豐坊（約1494?），字存禮，又字存叔、人翁，號南禹外史，明鄞縣（今屬浙江）人。警敏好學，喜書法。嘉靖二年（1523）進士，授禮部主事。次年隨其父參加「大禮議」事出為南京吏部考功司主事，再降

為通州同知。後罷職歸里，家居十一年。一五三七年，其父死在戍所。次年，他竟違背父親的意思進

京求官，但終未被錄用。仕途失意後心灰意冷，歸家刻意著述，深研書法。好藏書，尤嗜碑帖，盡賣

祖傳田產千餘畝購求書帖，聚書五萬卷，因名其樓為「萬卷樓」。篆、隸、行、草、楷五體並善，尤

長草書，自成風格，心摹手摹，臨古碑能亂真。明陶宗儀《書史會要》說：「坊草書自晉、唐而來，

無今人一筆態度，唯喜用枯筆，乏風韻耳。」

他的傳世書跡有〈唐人詩屏〉、〈謙齋記卷〉、〈秣陵七歌冊〉、〈唐詩長卷〉、〈草書詩卷〉、

〈古詩十九首卷〉等。

邢侗（1551-1612），字子願，山東臨邑人。官終陝西行太僕卿。家資鉅萬，後中落。築來禽館

等二十六景為「沛園」，在此讀書習字二十六年。與董其昌、米萬鍾、張瑞圖合稱「邢、張、米、董」，

為明末四大書家之一，與董其昌並稱「北邢南董」。

邢侗遍臨晉、宋以來名家書跡，尤推重王羲之。明史孝先《來禽館集小引》說：「侗法書工諸

體……而會心慊意，尤在晉王，的是右軍後身，居然有龍跳虎臥之致。」他的書法，在明末頹風中張

揚古法，追摹魏、晉、唐、宋，但較少創造，得在此，失也在此。

他的傳世書跡有〈餞汪元啟詩〉、〈臨王羲之草書〉、〈題畫竹詩〉、〈行書軸〉、〈臨王羲之

帖扇面〉、〈草書臨王羲之帖〉等。

明代書法，承宋、元餘緒，注重帖學，雖然出入二王，規摹唐、宋，成就不可謂不大，但創造性

少，受「台閣體」書風影響，更是死氣沉沉，缺乏生氣。其間雖也有異軍突起，如祝枝山、徐渭等，但仍未改變一時書風。這種情況，直到晚明時才有些打破。晚明政治腐敗，宦官專權，在士林則導致東林黨起，在民間，則爆發李自成的農民起義。影響到文化藝術的，也就有一種思變之風。在書法領域，繼承徐渭的革新，有一批書家揚棄了趙孟頫開創的復古之路，走上抒發個性、自出機杼的革新道路，黃道周、張瑞圖、倪元璐、詹景鳳、米萬鍾是其代表。

說來有點奇怪，一位抗清的明朝大臣，一百年後，卻被清乾隆皇帝稱為「一代完人」，由此可見其人格魅力。他就是著名的思想家、學者、書畫家黃道周。

邢侗〈七言詩軸〉

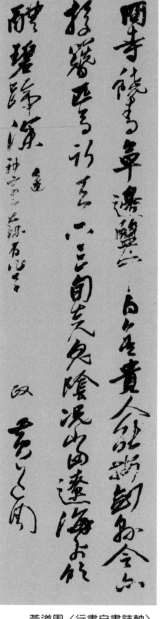

黃道周〈行書自書詩軸〉

黃道周（1585-1646），字幼平，或作幼玄，號石齋，明末著名思想家、學者、愛國名臣、書畫家，明代漳浦銅山（今福建東山縣）人。熹宗時為經筵展書官，福王時為禮部尚書。帥師抗清，兵敗被俘，不屈而死。臨刑以指血書寫「綱常萬古，節義千秋，天地知我，家人無憂」十六字。他曾在多處書院講學，著作甚豐。

黃道周又是著名書畫家。他被視為明代最有創造性的書法家之一。真、草、隸自成一家，行筆嚴峻方折，不隨流俗，一如其人。他的楷書溯源鍾繇，用筆方勁剛健，有一股不可侵犯之勢，主張剛柔並濟、遒媚並舉，所以他的楷書雖剛健如斬釘截鐵，而豐腴處仍流露出其清秀之氣。他的行、草書遠承鍾繇，再參以索靖草法，他雖力追二王，但一反元、明以來柔弱秀麗的弊病，筆鋒剛健，體勢方整。

其草書波磔多，含蓄少；方筆多，圓筆少，表現出恣肆雄放的美感。

他的傳世書跡有楷書〈孝經〉、〈石齋逸詩〉，行草書〈山中雜詠卷〉、〈洗心詩卷〉、〈五言古詩軸〉等。

康有為在《廣藝舟雙楫》中說：「明人無不能行書，倪鴻寶（即倪元璐）新理異態尤多。」什麼是「新理」？就是打破有明一代規晉摹唐、毫無新意、以上層官僚的審美趣味而興盛的「台閣體」書風，而創建一種全新的、有個性張力的新書風。什麼是「異態」？就是這種「新理」指導下的藝術表現。倪元璐的書風是對明代近三百年死氣沉沉書風的反叛，是對藝術情趣和個人性情的張揚。

倪元璐（1593-1644），字玉汝，號鴻寶，明上虞（今屬浙江）人，後移居會稽。天啟二年（1622）進士，授編修。當時魏忠賢雖已伏誅，但其遺黨仍排斥詆毀東林黨，倪元璐上疏辯誣，又請毀《三朝

倪元璐〈家書卷〉

要典》。後歷任南京司業、右中允、右庶子等職。崇禎八年（1635）任國子祭酒。後被誣去官，居紹興城南。當時李自成等農民起義烽火已起，而關外清兵也虎視眈眈。倪元璐再被起用，任兵部右侍郎兼侍讀學士，遷戶部尚書，兼翰林院學士，充日講官。李自成攻入北京，倪元璐自縊亡。

倪元璐書法長於行、草，得王羲之、顏真卿、蘇東坡之力最多。黃道周曾說，倪元璐的書法得王羲之、蘇東坡之長，幾十年以後，一定可以和王、蘇的書法一樣珍貴，但是，現在可能不會被大家所接受。倪元璐在植根傳統的同時，又在竭力尋求變化。用筆鋒棱四露中見蒼渾，結字欹側多變，章法上將字距縮短而將行距拉開，流暢而張弛有度。有「筆奇、字奇、格奇」之「三奇」「勢足、意足、韻足」之「三足」的稱譽。他突破了明末柔媚的書風，創造了具有強烈個性的書法，對清代的書風有一定的影響。

他的傳世書跡有〈行書謝翱五律詩〉、〈行書李白朝發白帝城〉、〈金山詩軸〉、〈自書詩扇面〉、〈舞鶴賦卷〉等。

明末書壇的革新之風 下篇

明代後期，在叛逆的路上走得最遠的是張瑞圖。

在福建晉江青陽下行村，有一個小孩，因為家貧，晚上供不起燈火，每天晚上，他就到村邊的一個小小的庵堂白毫庵，在佛座前昏暗的長明燈前苦讀。多年的刻苦用功沒有白費，他終於在萬曆三十五年（1607）三十八歲時以殿試第三名（探花）進士及第。他就是後來名震明末書壇的著名書法家張瑞圖。

張瑞圖（1570-1641），字長公，又字無畫，號二水，別號果亭山人、芥子、白毫庵主、白毫庵道人等，明晉江人（今福建晉江）人，著名書畫家。進士及第後，累官少詹事、禮部侍郎，並以禮部尚書進入內閣。他進入仕途的時候，也正是魏忠賢當權的時候，他依附魏忠賢，魏忠賢的生祠碑文，大多出自他手。雖然據史載他時時表現出與「閹黨」意見不同，並做了些好事，但畢竟大節有虧，崇禎即位後不久被廢為庶民，回到晉江老家，忘情山水，以詩、文、書、畫自娛。

晚明時期的書法變革，張瑞圖是走得最遠的。徐渭、祝枝山、黃道周、倪元璐、米萬鍾，甚至王鐸，都沒有脫離二王及唐、宋諸家和趙孟頫的藩籬。中鋒行筆、蠶頭燕尾、折釵股、屋漏痕，仍為書家的金科玉律，而且，似乎都還沒有重視對比碑的研究。

張瑞圖的書法，雖然也出自魏、晉、唐、宋諸人，但追摹的是狂草和蘇軾的厚重。他的用筆，參

以北碑筆法，純用方筆，鋒芒外露；他的結體，支離欹側，各極其態；他的章法，散亂交錯，鈎心鬥角，整體形成一種前無古人的形式張力。清秦祖永《桐陰論畫》說：「瑞圖書法奇逸，鍾、王之外，另闢蹊徑。」

宋米芾愛書之外，還愛石，乃至對石跪拜，呼之為兄。到明代後期，他的後人米萬鍾，不僅繼承了他的書法，成為一代書家，而且也繼承了他愛石的天性。米芾提出鑒賞奇石以「瘦、透、漏、皺」為標準的理論，被後人奉為金科玉律。米萬鍾也是遍訪奇石，畫貌題贊，整理成《絹本畫石長卷》。

米芾是石顛，米萬鍾有石癖。但他們的得名，仍然是書法。

米萬鍾（1570-1628），字仲詔，號友石。關中（今陝西）人，居燕京（今北京）。他是米芾的後裔。

萬曆二十三年（1595）進士，歷官江西按察使、山東參政。魏忠賢當權時剛正不阿，被誣劾去職，崇

張瑞圖〈草書五律軸〉

禎時起為太僕少卿。他繼承家傳書法，是晚明的重要書家之一。

米萬鍾畢生手不釋卷，學識淵博，尤擅長書畫。作品風雅絕倫，氣勢浩瀚，運筆流暢，名滿天下，與當時華亭董其昌、臨邑邢侗、晉江張瑞圖三人齊名，又與董其昌並稱「南董北米」。

明代書法，幾乎是籠罩在趙孟頫的影響之下，米萬鍾以家傳米字出現在明末書壇，其實也是一種革新，只不過是一種並不徹底的革新。明陶宗儀《書史會要》說他「性好石……人謂無南宮之顛，而有其癖，號為友石先生」。行、草得南宮家法，筆更沉古，與華亭董太史齊名，時有『南董北米』之譽。

他的傳世書跡有〈劉景孟八十壽詩軸〉、〈尊拙圖詩軸〉、〈題畫詩軸〉等。

尤善署書，擅名四十年，書跡遍天下」。

米萬鍾〈行書七言詩軸〉

柒

北碑南帖　相映生輝

清代書法北碑南帖交相輝映，呈現出百花齊放的局面，各種書體都有大家出現。

清代早期因帝王的喜愛，趙孟頫、董其昌的書法風靡一時，最終形成以「烏，方，光」為特色、毫無藝術生氣的「館閣體」書法。當時一些有藝術個性的下層文人書法家十分不滿，以狂怪獨特的藝術進行抗爭，最具代表性的是王鐸、傅山、鄭板橋、金農等。

雍正、乾隆年間，文字獄漸盛，許多文人轉而留意金石考據之學，碑學大興，開創了近代書法的嶄新面貌，其中成就最大的是鄧石如。

堅持帖學風格的書家仍然不少，代表人物為王鐸、劉墉、翁方綱、王文治、翁同龢。另有一批書家，出入南北，既汲取了南帖的精華，又得到北碑的滋養，成就也非常大，如錢灃、何紹基等。到了晚清，碑帖結合為一大特色。

南北爭輝的清代書壇

清代書壇，各種書體、各種風格爭輝鬥豔，由於距今較近，留下的書跡也最多。

清代前期，趙、董書法因康熙、乾隆等帝王的喜愛而風靡一時，最終形成毫無藝術生氣的以「烏，方，光」為特色的「館閣體」書法。

對「館閣體」書法窒息藝術的現象，一些有膽識、有藝術個性的下層文人書法家十分不滿，他們紛紛以狂怪獨特的藝術進行了抗爭。最具代表性的是王鐸、傅山、鄭板橋、金農等。

但總的來說，這是一個帖學大盛的時期。乾隆時，將《淳化閣帖》摹刻上石，以拓本賜近臣，又出內府所藏魏晉以降歷朝書法，刻《三希堂法帖》。此外，還有《快雪堂帖》、《滋蕙堂墨寶》、《聽雨樓法帖》等，為帖學大盛起到了很大的推動作用。

這一時期的書家，以劉墉和翁方綱最為著名。

清代雍正、乾隆年間，文字獄漸盛，許多文人轉而留意金石考據之學，兩周、秦、漢的金文刻石，南北朝的摩崖，唐朝的碑版墓銘的古樸天真、雄強勁健乃至粗獷的面貌，使看膩了嬌柔纖弱、千篇一律的「館閣體」書法的士大夫們耳目一新，於是他們競相模仿，**使碑學大盛而帖學告退**，開創了近代書法的嶄新面貌。錢灃、錢坫（ㄉㄧㄢˋ）、桂馥、伊秉綬等，是這一時期的佼佼者。而成就最大的，是鄧石如。

清代後期，碑學仍然方興未艾，而帖學也有很大的勢力，形成了北碑南帖交相輝映的局面。同時，

碑與帖又相互結合，成為晚清書壇的一大特色。何紹基、趙之謙等的楷書，雄強中又有靈巧蘊藉；張裕釗、康有為等的行書，流動中又寓方折，富有碑意；吳熙載、楊沂孫、吳大澂等的篆書，或圓勁秀媚，或方折瘦硬，各擅勝場；吳昌碩的篆書，更是出入〈石鼓文〉，古樸凝重，就是較重帖學的翁同龢等，也能自成面目。清代書法在明代書道衰微之後，出現了一個名家輩出、爭奇鬥豔的嶄新局面。

趙、董書風籠罩下的清初書壇

清代立國以後，虛心向漢文化學習，同時發展生產，實行了一系列恢復農村經濟的措施，經過幾十年的休養生息，社會逐漸恢復繁榮。

但是，清代對思想的禁錮比明代有過之而無不及。開科取士仍以八股文，大力提倡程、朱理學，又嚴禁文人結社，並大興文字獄，對清初文化的發展起了十分消極的影響。

清代康熙、乾隆都十分喜愛漢文化，並且認真學習漢人詩、文、書、畫。由於統治者的提倡，書法成為風靡一時的藝術，尤其是趙孟頫和董其昌，更是備受青睞。康熙、雍正時期，因為康熙酷愛董其昌的溫文爾雅，天下莫不習董，董其昌身價日升，甚至被視為干祿求進的捷徑。乾隆喜歡書法，曾刻《三希堂法帖》，他尤其喜歡趙孟頫的書法，於是，天下又莫不習趙。

趙、董書法的特點，是綿裡裏針，是寓剛勁於柔弱。習趙、董之人達不到他們那樣的水準，沒有他們那樣深厚的功力，往往流於柔靡纖弱，秀媚入骨。清代科舉對書法有很嚴格的要求，終於漸漸失去了趙、董書法中那種簡練、通俗的特點，而將典雅端麗的貴族風格推向極致，和明代「台閣體」書法一樣，形成清代的「館閣體」書法，使清初書壇充滿一種令人窒息的氣氛。

王鐸與傅山

在書法史上，明末清初是書法變革的一個關捩。死氣沉沉的書風、「館閣體」的令人窒息的熟滑，都讓有識之士難以忍受。從祝枝山、文徵明、徐渭到董其昌、黃道周、倪元璐、張瑞圖，都在探索求變之路，繼之者，就是王鐸和傅山。

王鐸（1592-1652），字覺斯，號嵩樵、石樵、十樵、雪山道人，河南孟津人。明天啟二年（1622）進士，累官南京禮部尚書。南明時授東閣大學士。順治二年（1645），王鐸降清，仍官禮部尚書、弘文院學士，晉少保。順治九年（1652）病逝於鄉里。追贈太保，諡文安。

王鐸的一生，仕途是暢達的，但降清之事，畢竟氣節有虧，但他的書法成就確實很高。他於書法用力甚勤，清倪燦《倪氏雜記筆法》記載說：「王覺斯寫字課，一日臨帖，一日應請索，以此相間，終身不易。」他的書法，並沒有破壞舊的傳統，反而是出規入矩，張弛有度。既得晉人神韻，又得唐人法度，兼得宋人書意。王鐸擅長行草，筆法大氣，勁健灑脫，淋漓痛快，完全以己意出之，一掃明末清初頹風，給人以耳目一新之感。

書法史上流行「晉尚韻，唐尚法，宋尚意，元、明尚態」的說法，有等而下之的感覺。王鐸書法，一反尚態媚俗的流弊，以「勢」取勝。戴明皋在〈王鐸草書詩卷跋〉中說米芾的狂草特別講究法度，而王鐸的狂草則全講勢。雖然沒有魏、晉之風，但是如同風檣陣馬，殊快人意，魄力之大，不是趙、

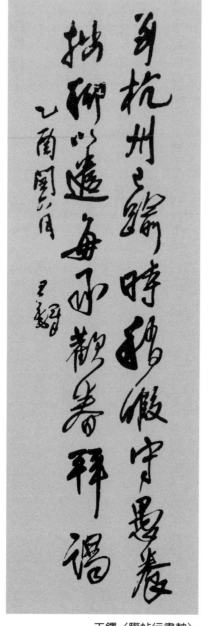

王鐸〈臨帖行書軸〉

董輩所能達到的。王鐸自己也說：「凡作草書，須有登吾嵩山絕頂之意。」所取的，就是一覽眾山小的氣勢。

王鐸工真、行、草書，得力於鍾繇、王獻之、顏真卿、米芾，筆力雄健，長於佈局。他的行書以巨幅條屏形式創作為主，主要成就也在於此，而草書創作集中在長卷上。他的巨幅條草書多是出自臨摹，並且全部是臨王羲之、王獻之等晉人及唐人的作品，只是更狂放和隨意。

他的傳世書跡很多，差不多都收在《擬山園帖》和《琅華館帖》中。

很多人知道傅山（青主），是因為梁羽生的小說《七劍下天山》。書中的傅青主文才武功醫道均為一流，是所謂無極劍的一代宗師。而書法界的人知道傅山，很多人都是緣於上個世紀後期書法界對

他「寧拙毋巧，寧醜毋媚，寧支離毋輕滑，寧直率毋安排」理論的誤解。

傅山（1607-1684），字青竹，後改青主，別號頗多，如公佗、公之佗、朱衣道人、石道人、嗇廬、僑黃、僑松等。陽曲（今山西太原北郊）人。家學淵源，聰明過人。明末不肯依附魏忠賢一黨。清兵入關，出家為道士，衣朱衣，自號「朱衣道人」。他積極參加抗清活動，與顧炎武、申涵光、孫奇逢、李因篤、屈大筠以及王顯祚、閻若璩等堅持反清立場的名人和學者多有交往。康熙十七年（1678），

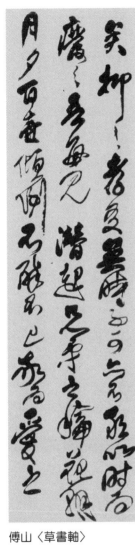

傅山〈草書軸〉

被舉薦入京，稱病不赴。宰輔以下多次拜謁，均臥床不起。授「內閣中書」，不受。返鄉後當地大員紛紛來拜，傅山衣布衣，不言不語。避居鄉間，不與官府往來。

傅山學識淵博，對經學、史學、諸子學、道教、佛教、詩、文、雜劇、字、畫、金石學、音韻學、訓詁學以及醫學等無所不長，尤以書法名重後世，被稱作「清初第一寫家」。**他的書法，各體皆精，尤長於行、草**。先從鍾繇入手，再學王羲之、顏真卿，至二十歲左右，已「於先世所傳晉、唐楷書法，無所不臨」。喜以篆、隸筆法作書，重骨力，宗顏書而參以鍾、王意趣，並受王鐸書風影響，形成自己獨特的面貌。他曾經說：「**學書之法，寧拙毋巧，寧醜毋媚，寧支離毋輕滑，寧真率毋安排。**」他還說：「作字先作人，人奇字自古。綱常叛周孔，筆墨不可補。」（〈作字示兒孫〉）這些論述是在明末清初浮華書風氾濫時有所指而發的，對改變流俗有很大作用。

他的傳世書跡很多，以行書立軸和草書立軸為多，篆、隸書立軸等也不少。

以怪奇書風與館閣體對抗的「揚州八怪」

清代前期，還有一些人以怪怪奇奇的書風與館閣體對抗，其代表是「揚州八怪」。

揚州自隋唐以來，就以經濟繁榮、文化發達、人文薈萃聞名，雖然經過多次兵禍焚毀，但總是很快就恢復舊貌。清代中葉，有一批畫家寄居揚州，以鬻字賣畫為生。他們因不滿明、清以來書畫界死氣沉沉的現象，大膽求變，給清代書畫界帶來一股清新的氣象。但是因為他們的書畫打破了人們多年的審美習慣，被目之為「怪」。最著名的，就是被稱為「揚州八怪」的八位書畫家。

「揚州八怪」的主要成就是繪畫，但差不多都是書法家。他們的字和他們畫一樣，是正統的反叛，是個性的抒發，是憤世嫉俗、狂放不羈的表現，其中，最有名的是金農和鄭板橋。

金農（1687-1763），字壽門，司農、吉金，號冬心，又號稽留山民、曲江外史、昔耶居士等。別號很多，有：稽梅主、蓮身居士、龍梭仙客、金吉金、蘇伐羅吉蘇伐羅（佛家經典上「蘇伐羅」即漢文「金」字，蘇伐羅吉蘇伐羅就是金吉金）、百二硯田富翁等。浙江仁和（今江蘇杭州）人。他有一點和吳昌碩很相似，都是先以書法名世，五十歲左右才開始學畫，但由於學養深厚，一出手便成大師。

金農一生沒有做官，以金石、書、畫、詩、文、琴、印自娛。他的書法，個性十分鮮明。用筆方扁，橫粗豎細，極大地顛覆了人們的視覺習慣，他自稱其為「漆書」。他的書法，多得自碑學，主要

是〈國山碑〉、〈天發神讖碑〉，傳世以隸書為多，但以此法作楷、行書，成就更大。他說自己有金石文字之癖。石文自〈五鳳刻石〉，下至漢、唐八分之流別，心摹手追，自以為得其神骨，不減李潮一字百金。

他的傳世書跡有〈隸書周禮職方氏〉、〈摘王彪之井賦〉、〈隸書雜記〉、〈司馬光軼事漆書軸〉、〈隸書梁楷論〉、〈漆書疏花片紙七言聯〉、〈漆書相鶴經軸〉、〈隸書四條屏〉等。

金農〈漆書周伯琦傳記六條屏〉

鄭燮（1693-1765），字克柔，號板橋道人。興化（今屬江蘇）人。早年家貧，中進士後當過濰縣縣令等小官，因不滿官場的腐朽黑暗，辭官為民，居揚州，鬻字賣畫為生。

鄭燮詩、書、畫號稱三絕。詩文直抒胸臆，多寫民間疾苦。畫法多取徐渭、石濤等人筆法，作蘭、竹、菊、石，自稱「五十餘年不畫他物」。他的書法最為奇崛，將篆、隸、行、楷冶於一爐，尤得力於黃庭堅，又受柯九思、趙孟頫等人的影響，以畫蘭、竹筆法作書。自以為八分不足，故自稱「六分半書」。其章法隨意而出，妙趣天成，被戲稱為「亂石鋪街體」。清何紹基《東洲草堂金石跋》說：「板橋書以八分書與楷半書」。清李斗《揚州畫舫錄》說：「板橋字仿山谷，間以蘭、竹意致，尤為別趣。」

鄭板橋〈書贈翁年詩軸〉

書相雜，自成一派。」

作為書法家，鄭板橋和金農一樣，是成功的。他們的書法狂怪而不合矩度，自成一家而不依傍他人。但是作為一種革新，又並不十分成功。因為他們走向了另一個極端，尤其使後人無法繼承其軌範。清楊守敬《學書邇言》說得好：「板橋行楷，冬心分隸，皆不受前人束縛，自闢蹊徑，然以為後學師範，恐墜魔道。」

有我與無我之爭

戈仙舟學士，是著名書法家劉墉的學生，又是另一位著名書法家翁方綱的女婿。有一次，他把劉墉的字拿給翁方綱看。翁方綱很不以為然地說：「回去問你老師，他的字，哪一筆是古人的。」戈仙舟把話告訴了劉墉，劉墉說：「回去問你的老丈人，他的字，哪一筆是他自己的。」劉墉和翁方綱都是乾隆時的著名書家。劉墉書出趙孟頫，但已變化為自己的風格。而翁方綱學歐陽詢〈化度寺碑〉，規規矩矩，不敢越雷池一步。

劉墉（1719-1804），字崇如，號石庵、青原、香崖、日觀峰道人。山東諸城人。他是名臣劉統勳的兒子。乾隆進士，累官至禮部尚書、工部尚書、吏部尚書、體仁閣大學士。乾隆修《四庫全書》，劉墉為副總裁。**他是清代著名書法家，書名滿天下，有「濃墨宰相」的美稱。他是帖學之集大成者。初學趙孟頫，法魏、晉，學鍾繇，兼習顏真卿、蘇軾及各家法帖，後不受古人牢籠，自成一家，尤以小楷著名。**後人對他的書法評價很高。清徐珂《清稗類鈔》說：「文清（劉墉）書法，論者譬之以黃鐘大呂之音、清廟、明堂之器，推為一代書家之冠。蓋以其融會歷代諸大家書法而自成一家。所謂金聲玉振，集群聖之大成也。」

他的傳世書跡很多，著名的有〈小楷詩翰〉、〈小真書大學〉、〈行書杜甫詩卷〉、〈行書米芾詩帖〉、〈論書句軸〉、〈行草書莊子繕性篇〉、〈行書陳白沙七言絕句〉、〈題東井澄池硯〉等。

書法，漢字最美的歷史

翁方綱是一個長壽書家，活了八十多歲。而且至老不僅身體強健，眼睛還好得很，七十多歲還能不用眼鏡，在燈下寫蠅頭小楷。他有一個習慣，每年的元旦，都要在西瓜仁上寫四個楷字。五十歲後寫「萬壽無疆」，六十歲後寫「天子萬年」，至七十歲後還能寫「天下太平」。又能在一粒胡麻上作

劉墉〈行書四條屏〉

翁方綱〈楷書聯〉

「一片冰心在玉壺」七字，接近今天的微書了。

翁方綱（1733-1818），字正三，號覃溪，晚號蘇齋。直隸大興（今北京大興）人。乾隆十七年（1752）進士，官至內閣大學士。他是清詩「肌理派」的倡導者，精考據、金石，書精楷、隸，與劉墉、梁同書、王文治齊名。他的楷書，學歐陽詢、虞世南，終身不敢越雷池一步；隸書學〈史晨〉、〈禮器〉諸碑。因為缺乏創造，所以成就不如劉墉。清包世臣《藝舟雙楫》說他的書法「只是工匠之精細者耳」，說他「於碑帖無不遍搜默識，下筆必具其體勢，而筆法無聞，不止無一筆是自己也。」評價是很精當的。

他的傳世書跡有〈隸書六言聯〉、〈隸書七言聯〉、〈行書七言聯〉、〈行書絳帖跋〉、〈行書斜街行〉、〈楷書有鄰研齋軸〉等。

北碑南帖之爭對清代書法的巨大影響

雍正、乾隆年間，文禁愈嚴，文字獄愈演愈烈，致使文士鉗口，清初顧炎武、黃宗羲、王夫之等人的治學精神與態度已不復存在，文人學士轉而留意金石考據之學。兩周、秦、漢的金文石刻，南北朝的碑刻摩崖、唐朝的碑版墓銘，其古樸天真、雄強勁健乃至粗獷的面貌，使看膩了纖弱嬌柔、千篇一律的「館閣體」書法的士大夫們耳目一新，於是他們競相摹仿，使碑學大興而帖學告退，呈現出近代書法的嶄新面貌。鄧石如就是這一時期以碑入帖的代表。

清代中期，碑學名家輩出，而阮元的《北碑南帖論》，崇北碑而抑南帖。包世臣《藝舟雙楫》推崇碑版，致使「迄於咸（豐）、同（治），碑學大播，三尺之童，十室之社，莫不口北碑，寫魏體，蓋俗尚成矣。」（康有為《廣藝舟雙楫·尊碑》）清代後期，康有為《廣藝舟雙楫》又大力鼓吹北碑，更將碑學推向高潮。

但是，從清初開始，堅持南帖風格的書家仍然不少，而且成就也很大，王鐸、劉墉、翁方綱、王文治、翁同龢是其代表。

還有一批書家，出入南北，既汲取了南帖的精華，又得到北碑的滋養，成就也非常大，錢灃、何紹基等是其代表。正因為這種南北兼融與自由爭鳴的藝術氛圍，使得清代書壇呈現出一種百花齊放的大好局面，其成就遠在明代之上。

碑學興起與鄧石如

乾隆五十五年（1790），乾隆八十壽辰，鄧石如隨曹文埴進京。他是戴著草帽、穿著芒鞋、騎著毛驢獨往的。在京城，他的字被大書法家劉墉、鑒賞家陸錫熊所見，大為驚異，評論說：「千數百年無此作矣。」以篆書自負，自稱「斯、冰之後，直至小生」的錢坫，在鎮江焦山看見他的篆書，無可奈何地說：「此人而在，吾不敢復搦管矣。」修撰金榜以書法自詡，見到他的字，馬上把反復改易才選定的家廟匾額楹聯全換掉，請他重寫。他被曹文埴稱為「其四體書皆為國朝第一」。就連好為大言的康有為，都稱讚他的篆書「猶儒家之有孟子，禪家之有大鑒禪師」。如此評價，可謂前無古人了。

鄧石如書法

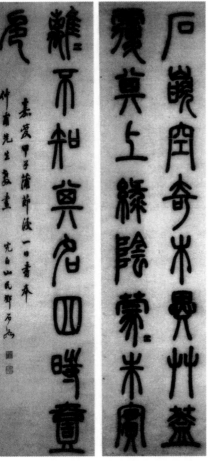

鄧石如〈白氏草堂記〉

鄧石如（1743-1805），初名琰，字石如。因避仁宗諱，遂以字行。號完白山人，安徽懷寧人。

自幼家貧，一生不慕榮利，不入仕途，始終保持布衣本色。他一生酷愛書法篆刻，曾在收藏極富的江寧梅鏐家住了八年，臨習金石善本，每天天剛亮就起床，磨一大碗墨，一直到晚上把墨寫完才去睡覺，毫不倦怠。許多法帖，他都臨了百本以上，因此書藝大進。

鄧石如處於碑學大盛的時期，在他之前，篆、隸雖然已經受到重視，也出現了一些大家，但仍然是摹仿多於創新。鄧石如以羊毫作篆，參以隸書筆意，將圓滑纖細的「玉筋篆」變得生動豐滿、雄渾蒼勁。他的隸書，又多用篆書筆法，而楷書則直追魏碑，都是自成面貌。

殊途同歸的顏書大家錢灃與何紹基

歷代書家學習顏字的很多，但學得最好、最有成的，是錢灃。也許他和顏真卿一樣，不畏強暴，錚錚鐵骨，寧折不彎，正氣凜然，所以他最能體會到顏字中所特有的氣骨。

在歷史上，錢灃是以鐵面御史的形象出現的。他生活在乾隆盛世，但繁華的掩蓋下，也有無數的腐敗貪婪，其代表人物就是和珅。錢灃入仕二十餘年，一生與貪贓枉法進行鬥爭，舉劾山東巡按國泰，在劉墉的幫助下挫敗和珅的陰謀。他還參與勒爾謹、王亶望的「冒賑折捐案」，閩浙總督伍拉納與福建巡撫浦霖貪污案的審理，使之伏法。清正之名，噪於一時。

錢灃（1740-1795），字東注，又字約甫，號南園。雲南昆明人。乾隆三十六年（1771）進士。歷任翰林院編修、監察御史、湖南學政、通政司副使。錢灃為人剛直不阿，為官清正廉潔，敢於彈劾貪官污吏，直聲震天下。據說他的死，就是和珅派人送毒酒害的。

錢灃的書法名重一時。楷書學顏真卿，形神兼具，一樣堂堂正氣，正面示人，但又有自己的風格特色，歷代學顏之人無出其右。清代以後學顏之人很多甚至先學錢書。**他的行書，學顏真卿〈祭姪文稿〉和〈爭座位帖〉，又參以米芾，筆力雄健，氣勢開闊。**清楊守敬《學書邇言》說：「自來學前賢者，未有不變其貌而能成家，惟錢南園灃學顏書如重規疊矩。此由人品氣節，不讓古人，非可襲取也。然余所得其臨米書，又自得米之神髓。」他還善畫馬，而且是畫瘦馬，所以又有「瘦馬御史」的戲稱。

錢灃〈七言詩軸〉

他的傳世書跡較多，著名的有〈臨顏真卿書〉、〈對聯立軸〉（多幅）、〈楷書荀子〉、〈行書白居易秘省後廳詩〉、〈行書嘉文一則〉、〈行書臨古帖〉、〈行書五言詩〉、〈行書水經注語〉等。

清代另一位善學顏書的書家是何紹基。錢灃學顏，形神俱肖，儼然顏字，古今無人能及，但摹仿多於創造；其行書參以米芾，反而多有意趣。何紹基學顏，則得神遺形，將隸書和北碑的厚重蕭散冶於顏字之中，成就極大，甚至有人稱之為清代書家第一人。

何紹基的書名極大，一生所書不計其數。有時候，他很隨意，鄉農野老、婦女兒童，登門求書，

無不應允，就算沒有好紙好筆也寫。行道途中，所過州縣，官吏鄉紳求書，隨到隨寫。連館驛服役的僕人，如果不願意要償錢而願意要字的，也都笑而予之。但是，他也不是沒有脾氣，人人都能求得了的。在廣東，總督喜歡他的書法，他不大看得起總督的為人，就是不寫。年終的時候，總督備了厚禮讓人送去給他拜年，以為這一下他總要寫了。結果他寫是寫了，只是寫給送禮物來的使者。他又不喜歡武夫，武人求書一律不寫。有一個叫郭子美的武官，太喜歡他的書法了，於是，準備了千金為酬，何紹基不寫，他就拔出劍來威脅，何紹基不得已，為他書寫了「古今雙子美，前後兩汾陽」一聯。

何紹基（1799-1873），字子貞，號東洲，別號東洲居士，晚號蝯叟。湖南道州（今道縣）人。出身於書香門第。道光十五年（1835）舉人，次年中進士，授翰林院編修。歷任文淵閣校理、國史館提調等職，曾充福建、貴州、廣東鄉試主考官。咸豐二年（1852）任四川學政，在任僅兩年，因條陳時務得罪權貴，被斥為「肆意妄言」，降官調職。遂辭去官職，先後主講於山東濼源書院、長沙城南書院、浙江孝廉堂等。一生豪飲健遊，多歷名山勝地，拓碑訪古。

何紹基學書，用力最勤。日課五百字，字大如碗。楊守敬說他「隸書學〈張遷〉，幾逾百本。論者知子貞之書純以天分為事，不知其勤筆有如此也」。

何紹基的書法，得力於顏真卿，但又參以篆、隸及北碑筆意。《清史稿・何紹基傳》說他：「精書法，初學顏真卿，遍臨漢魏各碑至百十過。運肘斂指，心摹手追，遂自成一家。」他自己在〈蝯叟自評〉中說：「余學書四十餘年，溯源篆、分，楷法則由北朝求篆、分入真楷之緒。」又說：「余學

書從篆、分入手，故於北碑無不習，而南人簡札一派，不甚留意。」他最大的成就，即在有創新，有自己的面目。他曾經說：「書家須自立門戶，其旨在鎔鑄古人，自成一家。否則習氣未除，將至性至情不能表見於筆墨之外。」何紹基四體皆精，而且各具面目。楊守敬說他「行書如天花亂墜，不可捉摸；篆書純以神行之，不以分佈為工」。

何紹基〈行書蘇軾詩屏〉

何紹基極善佈局，他曾經不無自負地說：「我寫不好一個字，但是我能寫好一篇字。」他的書法

作品，整體感極強，看似不經意，但通篇渾然天成。

還有一點不可解處。何紹基執筆很特別，他用的是所謂「迴腕執筆法」，食、中、名、小四指環

列，都以指尖觸筆管，大指與四指相對，虎口正圓，手掌垂直於桌面，手臂呈環型。這種執筆法寫字

非常費力，寫不了多久就會大汗淋漓。我總奇怪他為什麼要選擇這樣的執筆法。何紹基〈跋張黑女〉

說：「余既性嗜北碑，故摹仿甚勤，而購藏亦富。化篆、分入楷，遂爾無種不妙，無妙不臻。然遒厚

精古，未有可比肩〈黑女〉者。每一臨寫，必迴腕高懸，通身力到，方能成字，約不及半，汗浹衣襦

矣。因思古人作字，未必如此費力，直是腕力、筆鋒天生自然，我從一二千年後策駑駘以躡騏驥，雖

十駕亦徒勞耳，然不能自已矣。」從這段文字看，是他臨〈張黑女〉時為追求其神韻而採用「迴腕執

筆」，平時作書未必如此。

清代的篆書名家

自魏、晉以降，書家多善楷、行、草三體，而於篆、隸多不顧及，以此名家者更少，至明代帖學大盛，幾乎沒有精篆、隸之人了。直到清代，碑學興起，才又出現一些篆、隸大家。

清代最有名的篆、隸大家是鄧石如，前面已經作了專門介紹。

篆書自秦李斯至唐李陽冰，此後幾成絕響，直到清代碑學大盛以後，才又出現高潮，產生了一批篆書大家。

康、雍、乾時期的著名書家王澍是清代較早出現的善篆書的書家。他是一個精益求精的藝術家，大概也是一個很隨和的人，別人把他的字拿去賣錢度日，他也不問。

王澍（1668-1743），字若霖、箬林，又字

王澍〈詩經・豳風〉

書法，漢字最美的歷史　　206

靈舟，號虛舟，自署二泉寓居，別號竹雲。官至吏部員外郎。康熙時以善書，特命充五經篆文館總裁官。他幾乎臨遍古名帖，尤致力於歐陽詢、褚遂良。但他的篆書更有名，**得李斯和李陽冰筆意**。翁方綱評價說他的篆書得古法，行書次之，正書又次之。晚年告歸以後，更是全身心投入書法學習和創作，書名遠揚，天天都有人持金求書。

有人說他的書法在米芾、黃伯思、顧從義之上，有點誇大。嚴格地說，他的書法在明末清初繼承文徵明、董其昌的潮流中，並未有多大創造，基本上是文徵明一派。

他的傳世書跡有篆書〈漢尚方鏡銘〉、〈篆書屏〉、〈臨米芾折紙帖〉等，草書〈臨古法帖〉等。

秦李斯是小篆鼻祖，後人無人能匹。唐李陽冰自負其篆書，說：「斯翁之後，直至小生。曹喜、蔡邕不足言也。」清代錢坫自負篆書，刻了一方閒章：「斯冰之後直至小生。」他晚年右半身不遂，以左手作書，而且非常成功。

錢坫〈篆書聯〉

吳熙載〈篆書卷〉

錢坫（1744-1806），字獻之，號小蘭、十蘭。自署泉坫。江蘇嘉定（今屬上海嘉定區）人。乾隆三十九年（1774）舉人，累官乾州州判，兼署武功縣。生平攻經史，精訓詁，明輿地，尤工小篆。清李元度《國朝先正事略》說：「獻之工小篆，不在李陽冰、徐鉉下。晚年右體偏枯，左手作篆尤精絕。」

錢坫對篆書下的功夫比孫星衍、洪亮吉更深，在清代篆書發展上有承上啟下的作用。**他的篆書開闊舒展，線條淳厚，富有彈性。又從鐘鼎彝器銘文中吸取了一些古樸蒼厚的氣味，所以頗有新意。**

宋代大詩人陸游曾說自己「六十年間萬首詩」，讓人驚歎不已。清代書法篆刻大家吳熙載一生刻印以萬計，同樣讓人驚歎不已。他是鄧石如的再傳弟子，書法篆刻均學鄧石如，貢獻不及鄧石如，而影響不讓鄧石如。學鄧派篆刻的人，往往捨鄧而學吳。

吳熙載（1799-1870），原名廷颺，字熙載，後因避穆宗載淳諱，改字讓之（又作攘之），號晚學居士，江蘇儀徵人。他長期寓居揚州，以賣書畫和刻印為生。晚年因太平天國起義，江浙戰亂，避居泰州，曾借居泰州東壩口觀音庵，落泊窮困，潦倒而終。

吳熙載是包世臣的入室弟子，其行草學包世臣能亂真，其篆、隸則師法鄧石如。他的書法以篆、隸最為知名。**他的篆書，一改前人的拘謹板滯，結體瘦長，飄逸靈動，極為秀美。**喜歡的人說他「書法之妙，上欲凌轢儕輩，方駕古人」。

莫友芝中舉以後，即屢試不第。道光十八年（1838），他與貴州另一個大儒鄭珍一起，受聘編撰《遵義府志》四十八卷。道光二十一年（1841）書成，「精煉而無秕，周密而罔遺」，被梁啟超譽為「天下府志中第一」。但是，就是這本書中，有一個在魏晉時屬遵義的小地方「鄨」失考。本來這只能算是一個非常小的遺漏，但是莫友芝卻引以為恥，於是，自號「鄨亭」，提醒自己永遠記住這個教訓。如此認真的態度，如此嚴於律己，所以他雖然一生仕途並不得意，但是在金石學、版本目錄學、詩文、書法方面，都取得了很大的成就。

莫友芝（1811-1871），字子偲，號鄨亭，晚號眲叟。二十一歲中舉，官至知縣。莫友芝是宋詩

派詩人，曾入曾國藩部下胡林翼幕。在文字音韻和版本目錄方面有很高造詣，在書法藝術上，成就也很大。

他以篆、隸名世，尤工篆書。其書自成一體，人稱其書「不以姿取容，具有金石氣」。他的篆書，打破了篆書習慣上的對稱整飭，而變得較為隨意，但因此更有一種古樸清雅的韻致。《清史稿·莫友芝傳》說他「真、行、篆、隸書不類唐以後人，世爭寶貴」。

篆書在清代復興，名家輩出，風格各異。楊沂孫的篆書，可以算是獨樹一幟的。他的名氣很大，留下的生平資料卻很少，但這並不影響我們對他篆書藝術的欣賞和學習。

楊沂孫（1812-1881），字子輿，一作子與，號詠春，晚號濠叟。江蘇常熟人。道光二十三年（1843）舉人，官至鳳陽知府。工鐘鼎、石鼓、篆、隸，與鄧石如頡頏，氣魄不及，而豐神過之。

莫友芝〈篆書聯〉

白雲裏幽山石

綠酒開芳顏

海珊老兄察正集詶陶句

戊辰夏五邵亭弟莫友芝

楊沂孫的篆書，初學鄧石如。但並不局限於此。他在小篆中參以金文和石鼓，變小篆用筆的圓轉為平直；他的篆書一改秦篆以來狹長的結體，字形方扁，有端莊整飭之美。元吾丘衍《學古編》說：

「篆法匾（扁）者最好，謂之蝌匾。徐鉉謂非老手莫能到。」這大概和他參用《石鼓文》有很大關係。

楊沂孫〈篆書卷〉

楊沂孫的書名很大，徐珂《清稗類抄》謂：「濠叟工篆書，於大小二篆融會貫通，自成一家。」李慈銘在《越縵堂日記》中贊其「篆法高古，一時無雙，實出鄧完白之上。」譚獻《復堂日記》也說：「吾書篆、籀頡頏鄧氏，得意之處間或過之，分、隸不能及也。」他自己也曾經自豪地說：「先生書鬱乎少溫（李陽冰），足使山民（鄧石如）卻步。」有人甚至認為他的篆書還在鄧石如之上。

在今吉林省琿春市敬信鎮，有一尊吳大澂自書「龍虎」二字篆書的吳大澂石像。為什麼會在這裡給他立像呢？

光緒十二年（1886），時任都察院左副都御史的吳大澂受朝廷委派，奉命與琿春副都統伊克唐阿辦理邊界事務。會談時，吳大澂唇槍舌劍，寸步不讓，收回琿春黑頂子被俄方侵佔地方三百多平方公里。在長嶺子要隘上設立高四米多的銅柱，上刻吳大澂手書篆文「疆域有表國有維，此柱可立不可移」。更可貴的是，使沙俄以檔案形式承認了我國在圖們江上的航行出海權，這是清廷對外交涉中少有的一次勝利。所以，人們在這裡為他立像紀念。

吳大澂（1835-1902），初名大淳，避清穆宗諱改名，字止敬，又字清卿，號恒軒，又別號白雲山樵、愙齋、鄭龕、白雲病叟。江蘇吳縣人。同治七年（1868）進士。任編修，陝、甘學政，河南、河北道員，太僕寺卿，通政使，左副都御史，廣東、湖南巡撫等官。中法戰爭時會辦北洋事宜。中日戰爭時自請率湘兵參戰，兵敗被罷。有人是習慣以成敗論英雄的，於是就有人對他多所指責，包括黃遵憲，很不公平。

吳大澂〈篆書聯〉

吳大澂是晚清著名金石考古家，並工篆刻和書畫。他的篆書很有特色，初學酷似李陽冰，後受楊沂孫啟發，將小篆與金文結合，自成面貌，功力甚深，別有情致。

清代習篆書的人很多，比如桂馥、孫星衍、徐三庚等，使篆書在清代出現了前所未有的繁榮。

清代的隸書名家

清代是個書法全面復蘇的時期，各種書體都有大家出現。從這一點上可以說，之前的任何一個時期都不能和它相比。

清代的隸書大家金農、鄧石如，前面已經作了介紹。晚清隸書大家趙之謙，下面也將作介紹。

清初較早的隸書大家是鄭簠。據說他作書時非常認真，正襟危坐，嚴肅恭敬，筆拿在手中，不敢輕下，下筆很慢，半天才寫一畫，寫成一個字，往往要氣喘半天。

鄭簠（1622-1693），字汝器，號谷口，上元（今江蘇南京）人。他以行醫為業，但喜愛書法，

鄭簠〈隸書五言詩軸〉

尤喜八分。

明萬曆年間（1573-1620）〈曹全碑〉出土，吸引了明末清初許多書法家如王鐸、傅山、陳恭尹、朱彝尊等人的注意，尤其是鄭簠，潛心研究，朝夕臨習，又參以草法，終於形成自己的風格。

清方朔《枕經堂題跋‧曹全碑跋》說：「國初鄭谷口山人專精此體，足以名家。當其移步換形，覺古趣可挹。」又說：「本朝習此體者甚眾，而天分與學力俱至，則推上元鄭汝器、同邑鄧頑伯。」〈史晨碑跋〉

伊秉綬是一個學者，通程朱理學，受到《四庫全書》總裁紀曉嵐的賞識，據說曾拜紀曉嵐為師。

伊秉綬又是一個書法大家。中進士入京以後，拜著名書法家劉墉為師。僅這兩位老師，就已經讓人豔羨不已了。他又是一位清廉正直的好官，曾外任過廣東惠州知府、江蘇揚州知府，最後因病卒於揚州。揚州本來有一個三賢祠，是供奉紀念三位在揚州做過官的著名文人歐陽修、蘇東坡和王士禎的。伊秉綬去世後，揚州人將他的神主請入祠中同祀，三賢祠也被叫做「四賢祠」了。

伊秉綬（1754-1815），字組似，號墨卿，晚年又號默庵，福建汀州府寧化縣人。又稱「伊汀州」。

乾隆五十四年（1789）進士。

伊秉綬是清代書法史上的一個重要人物。他的隸書尤為有名，與桂馥、鄧石如齊名，為清代碑學中的隸書中興的代表人物之一。**作品融合了〈郙閣頌〉、〈張遷碑〉、〈衡方碑〉等漢隸名碑的特點，書體橫平豎直，結體方正，有較強的裝飾意趣**；用筆圓渾，毫不誇張，意到筆止；初看有點平淡、呆

伊秉綬〈隸書聯〉

板，但細加推敲，則會覺得齊而不板、整而不呆、厚而不滿、氣韻生動、飄逸脫俗。結體別出新意，極富變化，講究疏密變化、收放得體。大字雄強挺拔、愈大愈壯；小字清新雅麗、端莊多姿。清梁章鉅《退庵隨筆》說：「伊墨卿、桂未谷出，始遙接漢隸真傳。墨卿能拓漢隸而大之，愈大愈壯；未谷能縮漢隸而小之，愈小愈精。」他的楷書，學顏有得，影響也很大。

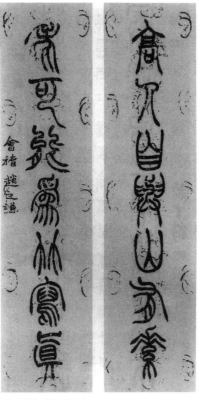

趙之謙〈篆書聯〉

晚清書法，同樣是碑學和帖學並重。最有名的碑學大家是趙之謙，最有名的帖學大家是翁同龢。

趙之謙又是一個成就極大而頗有爭議的書家。晚清書壇，力學北碑，革新最大膽、最成功的非趙之謙莫屬。他和何紹基一樣，也是學顏入手，然後參以北碑，形成一種新的風格。所不同的是，何紹基是魏底顏面，而趙之謙是顏底魏面。說得通俗一點，是何紹基以北碑的筆意結體來改變顏字，而趙之謙則是以顏的筆意結體來改變北碑。方板遒勁的魏體，變得婀娜多姿了。這應該算是一種成功的嘗試，但也正是這一點，引起康有為、馬宗霍等人的不滿，認為他的字「氣體靡弱」，「取悅眾目」。

趙之謙（1829-1884），初字益甫，號冷君；後改字撝叔，號鐵三、憨寮，又號悲庵、無悶、梅庵等。

會稽（今浙江紹興）人。居所名「二金蝶堂」、「苦兼室」，有時也用以題字畫。曾做過江西鄱陽、奉新知縣。工詩文，擅書法，善繪畫，精篆刻。**他的字楷書初學顏真卿，後參以北碑，所以他的楷書帶有非常濃厚的魏碑意味。篆、隸初法鄧石如，後自成一格。篆有隸意，用隸書的方筆，結體疏密相間，奇崛雄強。隸書又有篆意，別出時俗。**趙之謙的書法，在清代書壇可以說是別開生面，古樸典雅而又嫵媚流宕，有很高的藝術成就。

清代末年，是多事之秋，內憂外患，清王朝已是風雨飄搖。主戰主和，維新保皇，各種人物都紛紛登場，書寫著這一段飽含屈辱的歷史，也書寫著自己的榮辱人生。翁同龢無疑是一個重量級的人物，他的一生，籠罩著許多光環，也飽受過極大痛苦。二十多歲狀元及第，歷任顯官，兩入軍機，總理各國事務。他又是同治和光緒兩朝帝師，可謂尊榮無比。但晚年被慈禧太后削職為民，永不敘用，交地方官嚴加管束，在憂憤中逝世。在晚清官吏中，他算是一個正直愛國之人。他曾幫忙平反了著名的「楊乃武與小白菜案」；中法戰爭時，支持劉永福黑旗軍保衛疆土；甲午戰爭時，力主抵禦外侮；戊戌變法時，舉薦康有為，支持變法。這些，都足以使他成為一個響噹噹的人物了。他還是清末最著名的書法家之一，與翁方綱並稱「二翁」，但其成就遠在翁方綱之上。

翁同龢（1830-1904），字叔平，號松禪，別署均齋、瓶笙、瓶廬居士等，別號天放閑人，晚號瓶庵居士。江蘇常熟人。我國近代史上頗有影響的政治家。

他是清末最重要的書法家之一。

書法遒勁，天骨開張。幼學歐、褚，中年致力於顏真卿，更出入蘇、米。晚年沉浸漢隸，為同、光書家第一。

《清史稿・翁同龢傳》稱讚他的書法「自成一家，尤為世所宗」。清徐珂《清稗類鈔》說：「叔平相國書法不拘一格，為乾、嘉以後一人。說者謂相國生平雖瓣香覃溪（翁方綱）、南園（錢灃），然晚年造詣實遠出覃溪、南園之上。論國朝書家，劉石庵（劉墉）外，當無其匹，非過論也。光緒戊戌以後，靜居禪悅，無意求工，而超逸更甚。」

這個評價應該算是比較公允的。

翁同龢〈書黃山谷詩行書四屏〉

康有為與吳昌碩

翻開近代中國歷史，康有為無疑是一個風雲人物。他是「戊戌變法」的主將，變法失敗後流亡日本，其後他思想日趨保守，又成為保皇黨，反對孫中山先生領導的革命。他是國學大師，今文經學派的重要人物，甚至被稱為「康聖人」。**他還是近代著名的書法家和書法理論家，他的《廣藝舟雙楫》是尊碑派的重要理論著作。**

康有為（1858-1927），原名祖詒，字廣廈，號長素，廣東南海（今廣東廣州）人。光緒二十一年（1895）進士。曾任工部主事。他先後七次上書，請求變法圖強，一八九八年與梁啟超等人發動戊戌變法運動。

康有為的書法，是他自己書法理論的實踐。自阮元倡《北碑南帖論》以來，有清一代書法就在尊碑抑帖還是尊帖抑碑的爭論中前進。當然，更多的是主張融合南北。康有為是堅決主張尊碑抑帖的，甚至卑唐抑宋，無論元、明。他自己的書法，從碑刻中汲取豐富的營養，尤其是在《雲峰石刻》、《六十人造像》、《泰山經石峪金剛經》諸碑中，他涵泳沉潛，創造出獨特的魏碑行楷——康南海體。康有為以北碑而寫行楷，中心緊密，四周舒展，追求「疏可走馬，密不透風」的韻致，將碑體的圓筆、體勢大力揉進行書。康書結字內緊外鬆，雄健開張，外似流宕，骨氣內藏，成為晚清書壇一大家。

晚清書壇另一大家是吳昌碩。

康有為〈語摘〉

吳昌碩有一方印，刻的是「棄官先彭澤令五十日」。這是什麼意思呢？東晉陶淵明，因家貧出為彭澤縣令，但不願「為五斗米折腰向鄉里小兒」，辭官歸里，在任僅八十一天。吳昌碩也曾做過安東縣知縣，但僅一個月就辭去了。從此不問仕途經濟，專心書畫篆刻，終成清末民初一代大家。

吳昌碩（1844-1927），初名俊，後改名俊卿，字香補、香圃，中年字蒼石、昌碩、昌石、倉碩，因得友人所贈古缶，故號缶廬、缶道人，別號有樸巢、苦鐵、破荷亭長、五湖印丐等，七十歲後又署大聾。浙江安吉人。中國近代傑出的藝術家，是當時公認的上海畫壇、印壇領袖，吳派篆刻的創始人，書法、繪畫、篆刻、詩詞無一不精。

吳昌碩的書法得力於〈石鼓文〉，深研數十年，他寫的〈石鼓文〉，自出新意，用筆結體，一變前人成法，獨具風骨。清符鑄說：「缶廬以石鼓得名，其結體以左右上下參差取勢，可謂自出新意，前無古人。要其過人處，為用筆遒勁，氣息深厚。然效之輒病，亦如學清道人書，彼徒見其手顫，此則見其肩聳耳。」這裡所說的「肩聳」，是指他寫的〈石鼓文〉，已不是左右齊平，而是左低右高，但又不作側面之勢。他的行書成就也很高，初學王鐸，後參以歐陽詢、米芾、黃庭堅以及北碑意趣，也是左低右高，中宮緊密而四周發散。章法效黃道周，字距緊而行距寬。大起大落，遒勁險峻。

吳昌碩〈石鼓文八言聯〉

清代書法，與前代書法相比，不僅毫不遜色，而且在許多方面有過之而無不及。如果專講一體，

也許篆書未能超過〈石鼓文〉、〈泰山刻石〉，隸書未能超過〈禮器碑〉、〈乙瑛碑〉、〈石門頌〉，

楷書未能超過〈九成宮〉、〈顏勤禮碑〉、〈玄秘塔碑〉，行書未能超過〈蘭亭序〉、〈祭姪文稿〉、

〈黃州寒食詩帖〉，草書未能超過〈古詩四帖〉、〈自敘帖〉，但是，即使專講一體，與前代也未遑

多讓，尤其難得的，是清代融和南北，各體皆有名家，甚至有像鄧石如、趙之謙這樣的各體皆精的大

家，這種百家爭鳴、百花齊放的局面，是漢、唐、宋、元都不曾有過的。

清代書法對近代的影響也是非常巨大的，它給我們的啟發，不在技法的探求，而在思想的解放，

在藝術個性的追求，這是一筆彌足珍貴的財富。

書法，漢字最美的歷史【暢銷新版】
讀懂書法的 60 堂美學課

作　　者　黎孟德
美術設計　白日設計
內文排版　高巧怡
行銷企畫　林瑀、陳慧敏
行銷統籌　駱漢琪
業務發行　邱紹溢
責任編輯　吳佳珍
總 編 輯　李亞南

出　　版　漫遊者文化事業股份有限公司
地　　址　台北市 105 松山區復興北路 331 號 4 樓
電　　話　（02）27152022
傳　　真　（02）27152021
讀者服務信箱　service@azothbooks.com
漫遊者部臉書　www.facebook.com/azothbooks.read
發　　行　大雁文化事業股份有限公司
地　　址　台北市 105 松山區復興北路 333 號 11 樓之 4
劃撥帳號　50022001
戶　　名　漫遊者文化事業股份有限公司

二版一刷　2021 年 8 月
定　　價　310 元
I S B N　978-986-489-504-5

國家圖書館出版品預行編目 (CIP) 資料

書法，漢字最美的歷史：讀懂書法的 60 堂美學
課 / 黎孟德作 . -- 二版 . -- 臺北市：漫遊者文化
事業股份有限公司出版：大雁文化事業股份有限
公司發行 , 2021.08
224 面；17×23 公分
ISBN 978-986-489-504-5(平裝)
1. 書法 2. 歷史 3. 書法美學 4. 中國
942.092　　　　　　　　　　　　　110012202

azoth books
漫遊者
https://www.azothbooks.com/
漫遊，一種新的路上觀察學
漫遊者文化 AzothBooks

遍路文化
on the road
https://ontheroad.today/about
大人的素養課，通往自由學習之路
遍路文化・線上課程